U0020399

手繪人生1

AN ILLUSTRATED LIFE

Drawing Inspiration from the Private Sketchbooks of
Artists, Illustrators and Designers

丹尼‧葛瑞格利 Danny Gregory

目錄

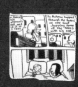

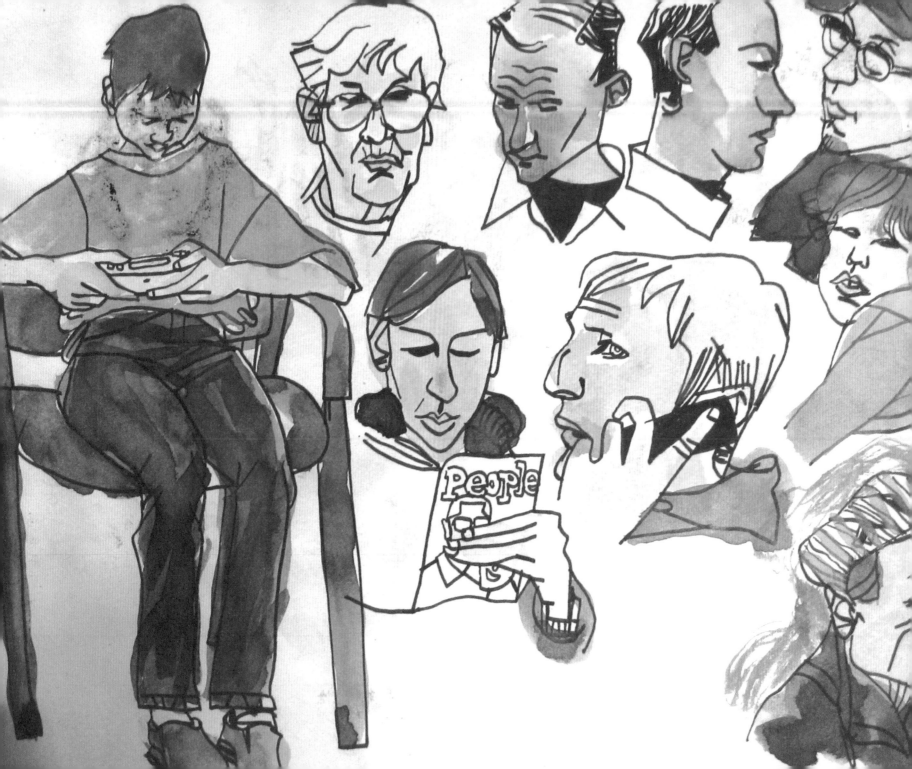

手繪人生 I

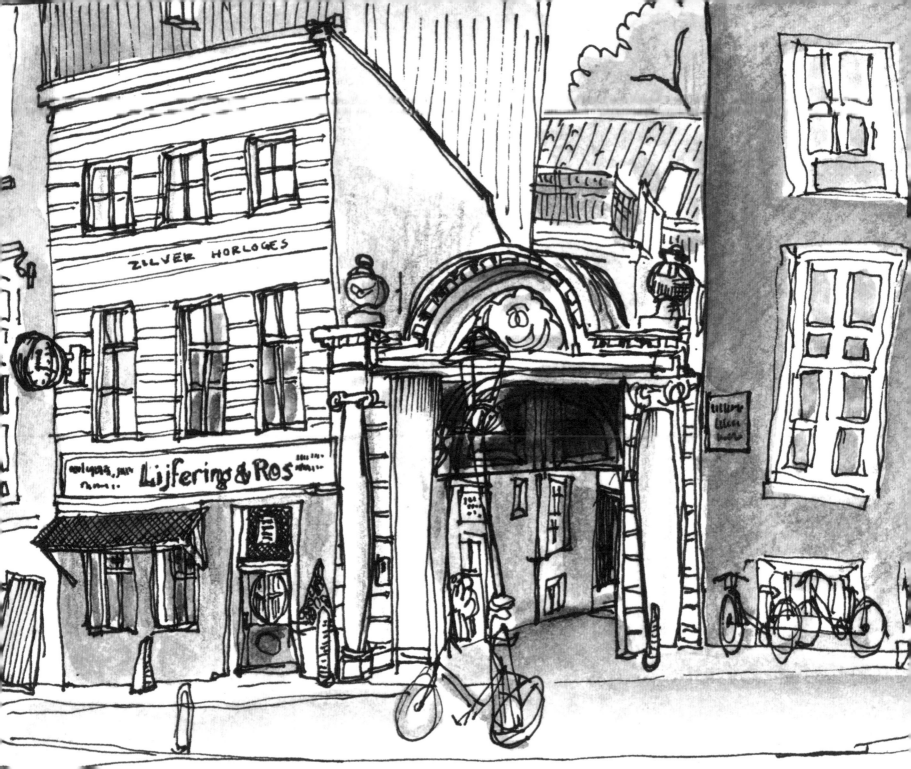

開始手繪人生

打從我小時候還在餐桌上畫圖,就一直在找這本書。我尋遍布滿塵埃的二手書店,各大圖書館藝術書籍區,還有網路書店和拍賣會場,一直找不到,於是,我得自己編一本——書中充滿寫生圖稿和手繪日記,來自於各式各樣熱愛在冊頁上塗鴉、用線條和色彩來豐富頁面的人。

做一本圖文書來介紹人們所做的畫冊,似乎還蠻恰當的。這些畫冊本來就不打算跟別人分享,當然也不會有一堆陌生人去看。本書每一頁盡是進入私密世界的通道,為了記錄印象而繪製、下筆,沒有批評的壓力,願意冒險並嘗試新方向。

私密的手繪日記,自由的藝術形式

這些畫冊具有私密性和無羈的自由,因此成為我最喜歡的藝術形式。咫尺之遙,你就可以進入藝術家的腦中,去感受原始創造力的湧現:這是一本充滿塗鴉與信手隨想的書,有實驗性質的草稿,也有細心觀察的創作。這些手稿因層層上色而發皺,空白處甚至還寫滿了購物清單和電話號碼。由於被隨身攜帶、塞入皮包或口袋、淋過雨,或被丟在草地上,封面顯得破舊磨損。

這不是能輕易登入美術館或博物館殿堂的藝術形式,不會鑲著金框,受到成群觀眾包圍讚賞。不,這是藝術創作的必經形式,一幅接一幅,就像你現在低頭凝視每一幅畫作,研究每一幅草圖和註解,然後再翻到下一頁。每次翻頁,都有新的驚喜、新的展覽,揭開一個故事、一次旅程、一段人生。每本手稿都是生命的切片,從歷時幾週、幾月到幾年的都有,端視藝術家的習慣及筆記本的厚度而定。翻頁時,你感受到時間於指尖滑過,瀏覽依序記錄下來的時刻,看到構想如何流露並且越來越深

入。你看見風險、錯誤、懊悔、思維、訓示、夢想，全都以筆墨呈現在後世眼前，為作者一人綻放生命。

　　每本書都是同一個樣子——封面和封底之間夾著書頁——但就像這些頁面所記錄的生命一樣，表現手法可是多采多姿。有些日記作者有條不紊，在繪畫中嚴謹遵守自訂的規則和一致性。有些人則大玩即興，每一頁的風格、媒材和主題不斷改變，看不出來出自同一人之手。

畫畫冊是興趣、工作伙伴、心理治療師

有些日記為實用取向，屬於工作相關的草稿，即便如此，它們也顯示了構想從誕生到培育成形的過程，讓我們看到概念如花綻放的初始跡象或幾個階段。還有一些日記看起來像剪貼簿，由畫了草圖的餐巾紙、黃色筆記紙、立可貼拼湊成頁——與其說是日記，不如說是資料檔案。

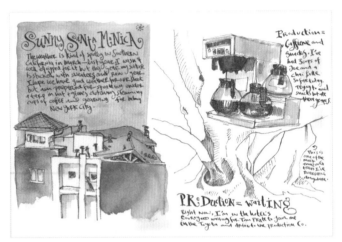

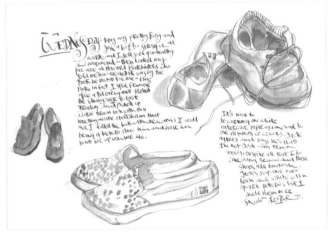

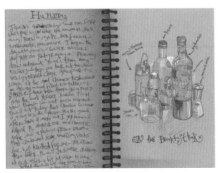

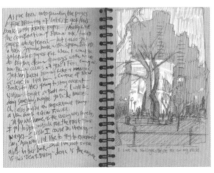

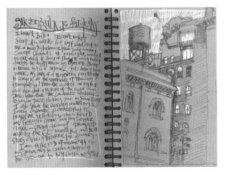

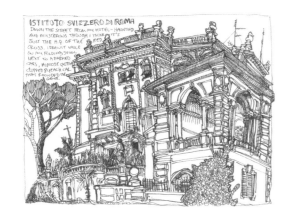 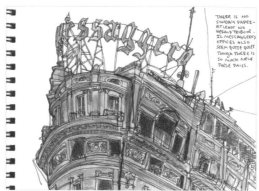 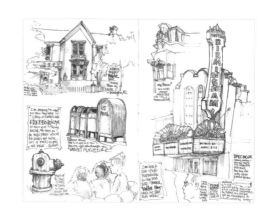

有些冊子是作者在自助洗衣店或等火車時，為了殺時間而信手拈來的字謎、塗鴉和草稿。可是，當你一頁又一頁隨手畫下通勤者或空曠街道的速寫，就會感受到時間像千層派一樣，逐年累積成人生。就算只是匆忙畫下超市停車場或熟睡的夜班工作者，這種活在當下的態度能夠豐富人生，勝過玩數獨打發時間。

還有一些日記內容極其私密，滿載煩憂和抱負，想到作者居然把它們跟全世界分享，不禁令人打顫。你能感受到線條間流露的焦慮，或層層墨水中醞釀的沮喪。這些藝術家畫出他們對死亡、失敗、性愛或食物的狂熱，甚或只是以交叉直線帶來催眠般的感官樂趣。他們的畫冊就是他們的心理治療師、親密伙伴、用來擦乾眼淚的毛巾。

本書中，有些作者在藝術界已有穩固地位，以銷售作品為生。也有人不把畫圖視為工作，他們畫圖只為個人興趣，就算蘇富比願意開價，也決不撕下畫頁。有些作者在藝術界頗負盛名，他們在這些畫冊中的塗鴉，即使算不上作品，也是重要的發展記錄。而有些作者只把它們當成案子的粗糙構想材料，還需要接受一次又一次的潤飾和思考。

本書中，有些人只是把他們的早餐畫到日記裡，人生就此改變，因為從畫圖中，他們頭一次看清身處的世界。許多人被藝術教育系統搞得焦頭爛額，一直不曉得自己有藝術才能，後來才慢慢透過自學，用手畫下雙眼所見事物。本書內的作者們包括奇才、自虐狂、巨富、窮人、專家和菜鳥。不過，他們都依循同一途徑，一頁一頁地筆耕到封底。

我的畫冊──起步、特色、塗鴉工具

我三十幾歲開始畫圖，一開始就直接畫在畫冊上，那時自己以為既畫不了，也做不出一本書。十年下來，我總共畫了六十幾本，我知道兩者我都可以辦得到。我的藝術很少跨出我的

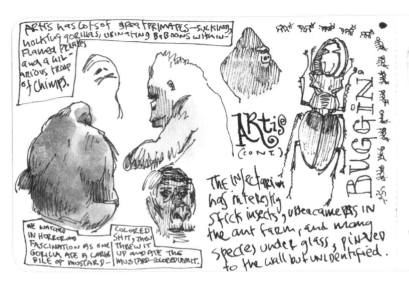

ARTIS has lots of great PRIMATES—suckling, hoisting gorillas, urinating baboons, wildhaired and garrulous troop of chimps.

ARTIS (CONT.)

BUGGIN'

The Insectarium has interesting stick insects, who became as in the ant farm, and many species under glass, pinned to the wall but unidentified.

WE WATCHED IN HORROR AND FASCINATION AS ONE GORILLA ATE A LARGE PILE OF MUSTARD—

COLORED SHIT, THEN THREW IT UP AND ATE THE MUSTARD-COLORED VOMIT.

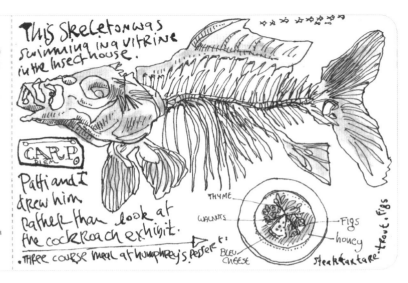

This skeleton was swimming in a vitrine in the Insect house.

CARP

Patti and I drew him rather than look at the cockroach exhibit.

• THREE COURSE MEAL at Humphrey's

THYME
WALNUTS
FIGS
honey
BLEU CHEESE
steak tartare—trout, Figs

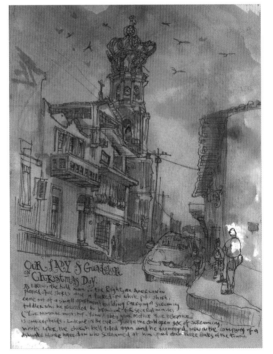

OUR LADY of Guadalupe on Christmas Day.

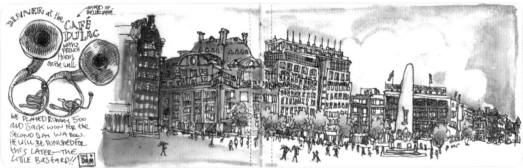

DINNER at the CAFÉ DULAC with FRENCH HORNS on the wall.

SHADES OF BELLECAFFE.

We played Rummy 500 and Jack won for the second day in a row. He will be punished for this later—the little bastard!!

THE DAM

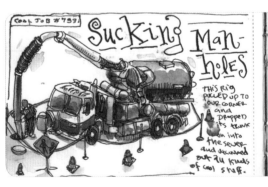

COOL JOB #799:

Sucking Man-holes

This rig pulled up to our corner and propped its trunk down into the sewer and vacuumed out all kinds of cool stuff.

Idling on Fourteenth Street

畫冊，不會為了畫展或賺錢而畫。我只把周遭重要的事情畫下來。也許是我的牙刷，我的小狗在陽光底下的睡姿，或者轉角那家韓國小吃店。我天天漫不經心地從這些紅塵俗事旁經過，直到有一天，我停下腳步，留心那些組成我生命的事物，我細數著我的幸福，我的存在有了意義。

我畫過很多類型的畫冊。和多數人一樣，剛開始是用那種紙頁粗糙、黑色封面的素描本。然後，再換成線圈裝訂的水彩畫本。

最後，由於文具店和美術用品店的選擇令人失望，於是，我特別去上書籍裝訂課，自己用平滑厚重的紙張，裝訂成長窄形的畫冊，並用油墨和彩色筆裝飾封面。我畫滿了十幾本 Moleskine 的小手札，我把手札放在口袋，一天會抽出好幾次，為某一街角、公車上的老人、一件家具或一杯酒，畫個五分鐘速寫。

我生性熱愛寫作，也受過寫作的訓練，因此，我會在圖畫周遭寫滿文字說明和標題。我嘗試在文字中加點幽默，跳脫顯而易見的描述，著重引申聯想或描述大方向。我的畫冊個人化但不私密。在動筆畫每一冊的過程中，我多次設想會有好奇的路人要求我分享其中內容。如果他們翻頁時咯咯地笑了起來，我便知道我們共享同樣的世界觀。

我通常使用摩擦性強的墨水筆，字跡潦草，所以除了我以外，沒有人看得懂我的字。我熱愛這種酷似古老手稿的外觀，有著達文西手抄本，或是貝多芬的羊皮紙手稿的味道。對我來說，這種像蜘蛛一樣的符號增添頁面的完整性，無論我花多少時間來畫圖或上色，如果沒有這些華麗的裝飾文字，我總覺得不夠完整。我崇尚隆納德・塞爾（Ronald Searle）的墨水漬，以及索爾・史坦柏格（Saul Steinberg）難以辨讀的筆跡。

偶爾我會給自己出功課：畫我所咬下的每一口蘋果，路上的每一輛車，冰箱裡的每一樣東西，或者我的愛犬在公園撒尿的每一種姿勢。我的畫冊裡盡是每日自畫像，監獄裡的每一位死刑犯，或者《財富》雜誌五百大企業中的所有非裔美籍執行長的畫像。我喜歡用各種方式展現同一主題時所呈現的喧鬧。

我還會限制自己所使用的媒材。譬如：一

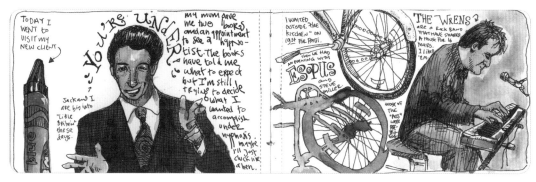

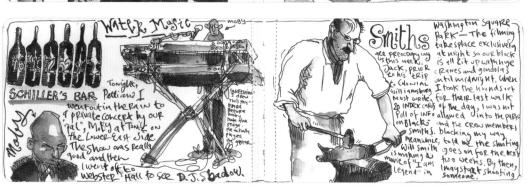

個月內，我只使用鉛筆、000 號針筆或水墨畫筆。解除限制後，往往就能有所突破，進入全新階段，靈感滿滿。

穿越人生時空的記錄

手繪日記斷斷續續進行著。有時候，整整一、兩個月沒有動筆，然後我又會回到固定模式，每天要畫好幾次。不畫的時候，我覺得空虛。有畫筆為伴，才感到生命的完整。我喜歡回頭翻閱我畫滿的日記本，它們就像小型時光機。翻閱一頁，就可以帶我回到十年前，讓我完全進入早已消逝的某個片刻，重新體會、看見、嗅聞、聆聽當初我專注畫圖時的一段經驗。每次翻頁閱覽，我腦中的硬碟便會一次又一次地下載這個完整的時刻。九年前在寒冷的蘇活區步道速寫的二十分鐘，要比昨天我吃早餐的時間更為生動鮮活。

手繪日記改變了我的人生，帶給我最鮮明的識別身分。我現在是個畫圖的人；將來別人可以把它刻在我的墓碑上。除了身為丈夫和父親，這是我最自豪的身份。我對畫圖的熱情帶我經歷許多冒險，為我開啟許多扇門，幫我交了很多朋友。我們結伴到各種荒涼或熟悉的地方畫圖，然後把我們的畫冊像家庭相簿一樣相互傳閱。我在上班前畫，在半夜裡畫，在晚宴上畫，也會和我兒子並肩坐在一起畫。

我開始手繪日記，是受到其他手繪日記作者的啟發。許多極為傑出的藝術家，像是羅伯特・克朗布（Robert Crumb）、隆納德・塞爾、克利斯・維爾（Chris Ware）、漢娜・

希區曼（Hannah Hinchman）、福萊德瑞克・法蘭克（Frederick Franck）和丹・普萊斯（Dan Price），他們都把記錄每日生活的日記出版發表，與世人共享。我翻閱他們的日記書，找到了心中共鳴，於是我也開始畫下自己的生活。起初，我的圖畫、筆跡、設計和我的觀察生澀而粗糙。但我發現過程非常有趣，於是它很快變成我的習慣。才一、兩個月，我便有長足進步，開始用色筆、鉛筆和水彩為我的硬筆畫潤飾，這才覺得我在創作藝術。

開始你的手繪人生

素描本隨興的風格，很適合初畫者，不但能協助我們發展構想、進行實驗，也能藉此暫時逃離日益數位化的工作環境所加諸的限制。電腦已成為許多創意過程的關鍵部份，可是，它們塞不進口袋，也無法真正讓構想從腦中湧出，順著雙臂降落在冊頁上。我發現筆和畫頁的結合，能夠激發許多新聯想和創意突破。

希望這本書也能夠激勵你。我特別挑選了這一群作者，他們擁有不同的經驗、專業、哲學、背景和程度。有些可能會讓你有威脅感，有些可能會嚇到你。可是，我希望他們能鼓勵你去買本空白筆記本，開始記錄藥櫃裡的瓶瓶罐罐、上下班時一起通車的人、書桌上的雜物。

無論你是藝術家、設計師、作家、音樂家甚或會計師，希望你都能在自己的手繪人生中，找到豐富性、冒險精神和無盡的視野。

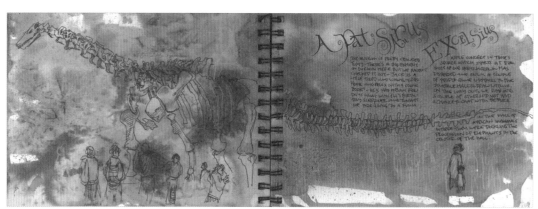

來自瑞典的異想世界

馬提亞斯 · 阿多夫森
Mattias Adolfsson

馬提亞斯成長於瑞典的斯德哥爾摩，求學時前往哥特堡（Gothenburg）研讀建築，並取得 HDK 藝術與設計學院（HDK School of Design and Crafts）平面設計藝術碩士。他擁有多重專業身份，包括自由插畫家、童書作者、動畫作者和電玩設計師，目前居住在有千年歷史的席格圖納（Sigtuna），為瑞典最古老的城市之一。
▶ 作品網站 www.mattiasa.blogspot.com

要有讀者，我才會想用畫冊畫畫。我從唸建築系的時候開始畫，畫冊裡頭多半是隨手塗鴉。我不時會讓同學們翻閱，也喜歡聽聽他們的意見。畢業後開始工作，我就沒有興趣再畫了，一直到我開始寫網誌，才又開始畫畫冊。

對我來說，網路就像是那些翻閱我的書的讀者。兩者當然不全然相同，不過，這是把讀者群擴大到國際的一種方式。希望有一天，我的畫冊在網站上能有更好的呈現方式，因為現在都只是隨意放上去而已。

畫冊靈感來自想像

我試著每天更新部落格，所以，我每天至少得畫出一個版面的內容。畫冊就是我的遊樂場。我不用它們來記事或描繪真實生活的故事。我的靈感來源常常是想像，而非現實。

我發現用畫冊畫圖要比使用其他媒材容易得多。我可以更自由，不必顧慮每一幅圖都要完美無缺。我喜歡它毫不矯飾。我可以從一個可笑的構想，發展出一小幅漫畫。和同學、朋友或同事在一起時，我常愛幽默搞笑，這種言詞上的幽默表達不易。但透過畫冊，便能將我的喜感轉換到另一個媒介上。

有時候，我利用畫冊來為插圖起草，偶爾會有可以直接交稿的好作品。不過，畫冊上的構想多半只留在我的本子裡和部落格。我考慮特別準備一些素描本來畫接案的作品。我對於平日畫的畫冊內容並不滿意；它們多半斷斷續續，不夠連貫。

我一向不留空白頁，當我回頭翻閱時，空白頁也會打斷流暢性。如果某一頁有複雜的圖案和色彩，我常會在接下來的幾頁畫些簡單的圖，也許只是一隻小動物之類的。

在畫冊上作畫，能讓你輕易看出自己的進步。我也能分辨每一本畫冊的不同；我開始在圖畫中使用越來越多的色彩，而它們也越來越複雜。我在畫冊以外的作品，往往要比畫冊中的圖畫更精緻。

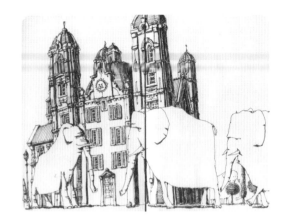

零碎時間就是畫畫時間

重拾畫冊後，我就不再有「靜止時間」。我不再把等候視為浪費時間，而是額外賺到的塗鴉機會。我在通勤時畫圖。我多半搭火車——讓我的線條更顯抖動。以往我在公共場合畫圖，會忸怩害羞（現在還是會，畫新的一頁時尤其如此），不過，我現在自在多了。我邊看電視時邊畫圖，也常利用開會或聽演講的時間來畫，有時會讓人覺得我對演講內容毫無興趣；其實我畫圖時還是可以聽講的，只是我不確定我釋放出的是什麼樣的訊息。我在工作室裡，有時得強迫自己去使用一般的畫紙；畫冊真是太方便了。

塗鴉工具

我用鋼筆畫圖：萬寶龍（Montblanc） 經典（meisterstück）149 號以及蒔繪鋼筆（Namiki Falcon）。用的色彩為 Noodler 牌墨水和一般水彩。我一直使用 Moleskine 的素描本。這個品牌的畫冊很棒，但也可以考慮使用其他牌子。我太太從事書本裝訂工作，她已經答應要為我做些畫冊。

我的畫冊沒有固定擺放的位置，我喜歡把它們全都放在手邊容易拿的地方。回頭翻閱感覺很棒，有時候對於我當初畫圖時的想法，還會感到驚奇不已。

Mattias Adolfsson.

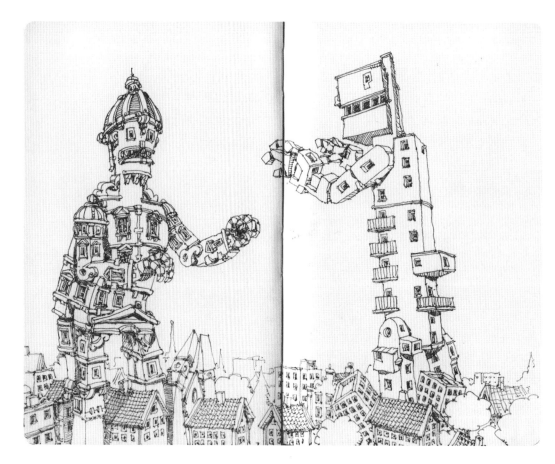

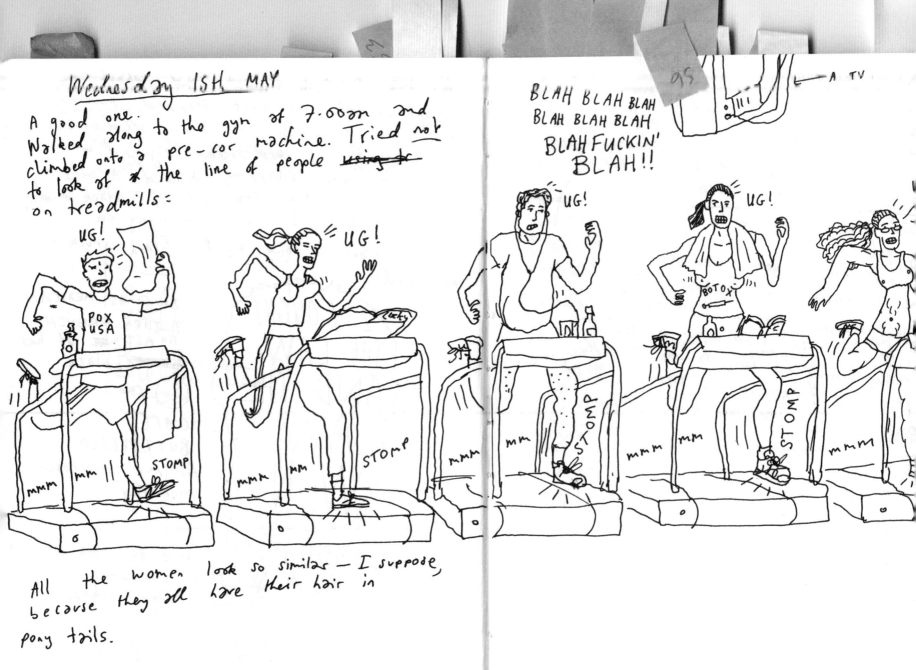

Wednesday 15th MAY

A good one. Walked along to the gym at 7.00am and climbed onto a pre-cor machine. Tried not to look at the line of people ~~using to~~ on treadmills=

All the women look so similar — I suppose, because they all have their hair in pony tails.

不想讓別人看的內容最有趣

彼得・阿爾柯
Peter Arkle

彼得成長於蘇格蘭，後來前往倫敦求學，
於聖馬丁藝術與設計學院（Saint Martins
School of Art and Design）取得插畫學位，
並獲皇家藝術學院藝術碩士。現居於紐約，
是書籍、雜誌和廣告的自由插畫家。他與
妻子共用一間辦公室，在《印刷》（Print）
雜誌有一個撰稿與繪圖的專欄，偶爾也會
發行個人手繪日記的線上雜誌《彼得・阿
爾柯新聞》（Peter Arkle News）。

▶ 作品網站 www.peterarkle.com

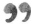

我的畫冊有兩大用途：第一，它們是我存放作品構想的地方。我把有趣的或值得深思的事情記下來，畫出草圖。有些構想註定一輩子留在畫冊裡，有些則會被我拿來加工編輯，最後刊登在《彼得・阿爾柯新聞》（如果是比較私人的作品，我喜歡在這裡發表），或者用於承接的設計案上。有時，我很像某種事件或地方的特派記者，觀察事物時，我會做筆記，拍下大量照片，畫出奇怪的圖，不過，我已經越畫越少了。回到家後，我會嘗試把這些雜亂無章的素材，轉變成別人能夠理解的作品。

畫冊對我的另一個用途，就是做為消遣之用。我常常隨手塗鴉，沒事找事做，不過，它也讓我更專注於周遭的事物。為了殺時間，我拿出紙筆來畫，最後卻看到別的事情，然後另一件事發生，讓第一件事變得更有趣，諸如此類一直連貫下去，最後演變成一個小故事（真實人生的切片）。這些小故事經過一點編輯之後，多半饒富詩意。

在畫冊裡塗鴉還有治療的功效。有時我身體不適、心情沮喪，能夠透過紙筆記錄下來而感到舒緩。我因疝氣動刀住院時，忙碌地記下每件事，讓我好過許多。我忙著把隔壁床病人畫下來，無暇思考他告訴我的恐怖故事。

記錄人生也要參與人生

顯然地，常常從旁冷眼看人生可能會很危險或荒謬——危險，是因為你未能實際參與人生。我還記得，曾和一位女性朋友坐火車經過瑞士阿爾卑斯山時，她突然對我尖叫，因為我在畫馬桶的構造，無暇欣賞窗外美麗的山景。火車上的馬桶有個沖水板，直接朝下方軌道打開，可以看到下面的軌道和枕木滑過。哦，我必須提醒你，如果你想把每一件事情記錄下來，會變得非常荒謬可笑——你最後可能會寫出這樣的字句：「我在畫我自己畫圖的樣子。」

對我來說，在畫冊裡畫圖主要基於實際需要。站著或者是舒服地窩在沙發上時，用畫冊來畫圖寫字比較容易。畫冊也方便藏拙——尤

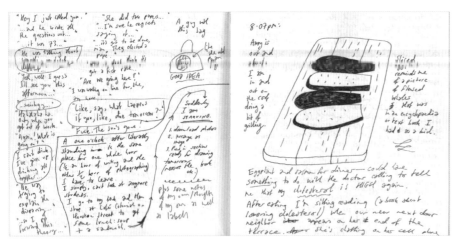

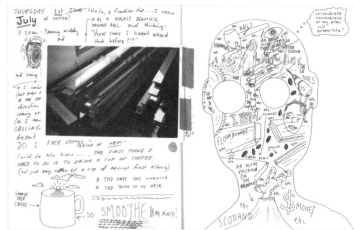

其是你在 F 線列車上畫對面的乘客卻畫壞了。

我必須承認，把這些畫冊集中排放在書架上，實在很有成就感，它們經過攜帶和使用後，已擁有屬於自己的性格。我很喜歡把我喜歡的書（別人出版的書）放在書架上，讓我想起自己是在哪裡閱讀它們（而且書裡常常夾著我在那個地方或那段冒險中，拿來當作書籤的東西）。畫冊能讓我回想的就更多了。我也喜歡翻閱我手上幾本父親的藏書，心裡邊想著，以後也會有人翻看我的畫冊，對我奇怪的無聊心情感到詫異萬分（不過，還是在我有生之年就讓人吃驚比較好）。

畫圖能比照相記得更多

我的畫冊只有一個原則，就是字跡要清楚易讀。我不斷敦促自己多畫一點、畫好一點。我筆記本中的圖畫和雜誌裡的有相同功效，它們

會讓我停下來去留意某事。為奇怪的遭遇畫上插圖，日後比較不容易把這個故事忘記。有時我盡量提醒自己，每一頁一定要有一幅圖，多小都行，可是，每當我想畫下別人說的趣聞或怪事，總會把這項原則忘得一乾二淨。

我喜歡新畫冊的第一頁空白頁，它讓我發願畫出更好的圖畫、寫出更整齊的字體、重新開始……可是，幾頁之後，我又故態復萌：只想把事情記錄下來，不在乎看起來好不好看。學生時代我比較在意畫冊的品質，因為老師會坐下來翻閱，然後給分。現實生活裡不會有這種事。

當我身處值得紀念的地方，就會強迫自己畫點什麼。畫圖記得的要比照像來得多。畫畫需要研究奇怪又無聊的事實：「哦，那棟建築有五扇窗排成一排是做這個用，那一扇窗是做那個用，還有五扇窗是做這個用。」那棟建築，或不管哪一個素描對象，便將永遠烙印在我腦

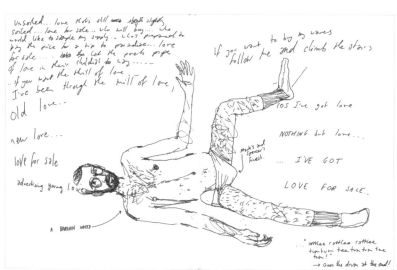

中。有時候我畫某一物體（一顆水果、一杯咖啡、海邊一個垃圾），畫圖本身要比這件不起眼的東西讓我思考更多。

我畫畫跟髮型師為人剪頭髮很像，都是應他人要求，幾乎每天如此。所以，我為了畫圖而畫的機會越來越少。在書桌前畫了一整天，我只想躺在地上，不想再動筆。畫了一整天之後，我需要做一些消極的事情：閱讀、看電視、聽音樂、吃東西，尤其洗碗、吸地或澆花感覺很棒。鎮日盡畫些黑白小型人物，能再度看到全彩、真實的人們，實在很賞心悅目。

我不介意別人翻閱我的畫冊……只要我先確定沒有太私密或尷尬的內容就好。有時候，我想挑戰極限，畫點不一樣的東西。這些作品不見得會讓我引以自豪，或想要與人分享。

我的筆記本中，最有趣的往往是我不希望別人看到的評論或人物畫像。它們不一定見不得人，只是我不想與人討論這些內容。例如，有一次我畫了大教堂外的一群遊客。主角之一走過來，要求看我的畫——他以為我在畫教堂。我馬上裝聾扮傻，直到他們離開為止。

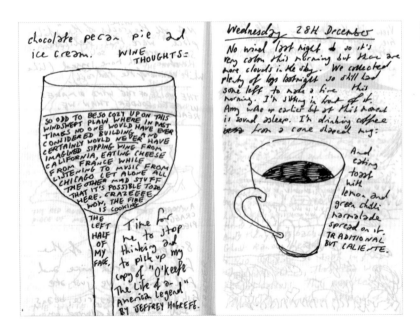

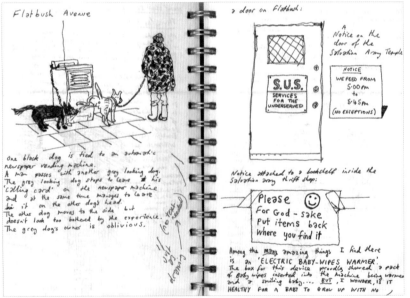

我通常會隨身攜帶筆記本，還有一台數位相機。現在度假時，我已經不再把一堆藝術題材拍下來，因為每次我一拍照，就什麼圖都沒畫，如果我不拍照，就會突然興起，想畫素描或彩繪。題材永不匱乏，想要畫圖而不保留藝術題材總是比較好。況且沒有適當的藝術題材，有時還能做出更有趣的東西，像是用咖啡畫圖、在浮木上畫圖或堆出奇形怪狀的沙堡。

塗鴉工具

我喜歡便宜粗劣的畫冊。我不希望我的畫冊是貴重物品，喜歡把它們弄得髒髒破破的。畫冊裡的內容才是最重要的。小型畫冊方便到處帶著暗中作畫。你很難用一本真皮封面的大畫冊，神不知鬼不覺地畫周遭的人。

我的畫圖工具主要是德國洛登（Rotring）藝術鋼筆，並使用同廠牌的純黑色墨水。我很少用別的筆。鉛筆的複製效果不佳。

當我回頭翻閱畫得滿滿的畫冊，發現有那麼多好料被留在裡頭，未做處置，總讓我覺得氣惱。有時候，某樣東西讓我發噱不已，我明白只有留在舊畫冊中，它才會顯得好笑，這是它應該留存的地方，不會轉而出現在其他媒介上。然後我不禁納悶，是否還會有人再讀到它們……

PETER ARKLE

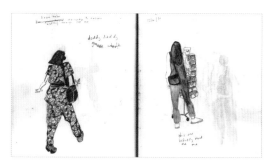

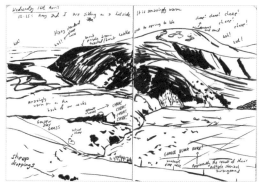

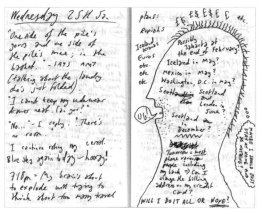

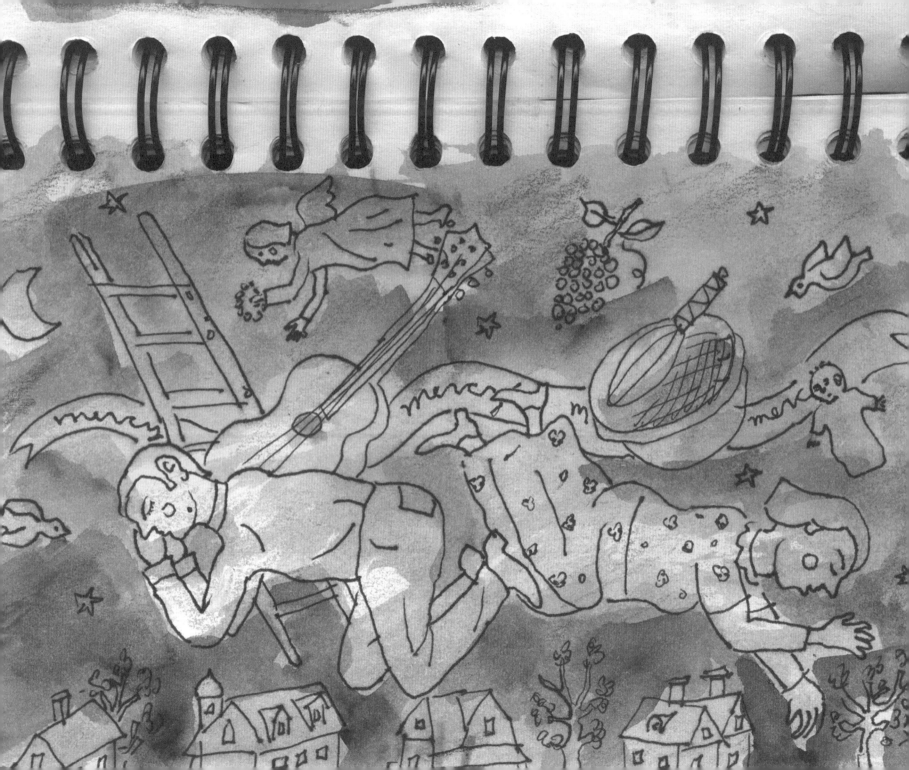

一個再當小孩的地方

瑞克·比爾霍斯特
Rick Beerhorst

瑞克成長於密西根州的大急流市（Grand Rapids）。從凱文學院（Calvin College）畢業後，取得伊利諾大學藝術碩士。他在紐約待了一年，然後回到家鄉，成為全職藝術家，並與妻子布蘭達為六名子女進行在家教育。

▶ 作品網站
studiobeerhorst.com
www.eyekons.com

畫冊讓我隨時隨地都可以畫圖，讓我享受自由，又讓我與周遭世界深刻相連。我把畫冊想成一個可以遊玩的地方——不為了賣錢，也不為了展示，只是一個讓我再當小孩、對一切都保持好奇心的私密地方。

我的手札讓我對周遭環境維持高度敏感。在畫冊裡畫圖能讓我靜下來、慢下來，才能聽見上帝透過平凡事物來說話的輕聲細語，就像是在臨摹祂於擁擠塵世四處留下的指紋。

畫圖像是把這個感官世界吸入體內，你得寧靜專注，宛如擱淺的船靜止不動。這份平靜猶如冥想或研讀。我也玩樂器，音樂比較類似傾瀉而出，不像吸入。公開演奏音樂需要觀眾，而畫圖就比較隱蔽、沉思。

畫畫是一種神祕的活動，能讓當下周遭變得神聖起來，像是某種禱告。人們很自然會受它吸引，如同聆聽現場演奏一樣。不過，由於畫圖的性質更私密，人們不確定該如何回應。

我的畫冊一批一批地完成。當我畫畫時，常常是畫冊不離身。這種習慣持續了一段時間。我一度在早餐後畫圖，一方面可以防止我吃太多，另一方面也能留在餐桌上陪孩子。我上教堂時，會在音樂崇拜時畫圖，做為與上帝聯繫的方式。我以前住在布魯克林的時候，會在地鐵上畫圖，來幫助我適應新環境，也當作打量人們的藉口。在新的地方畫畫，能幫我調適自己去適應新環境，和它產生關連。坐地鐵感覺很陌生，有時還很恐怖，可是，當我開始畫圖後，便覺得好像這些陌生人都對我敞開心扉。

我的畫冊是家裡工作室的延伸。它像一台外星母艦派出來的探測艙，蒐集資料和印象，也許還會暫時劫持一、兩位人類。

畫畫冊只為當下的存在

我的畫冊題材不限。內容不需要好看、整齊或專業。若說有任何規則，那就是它得有趣，有時候還要顯得愚笨可笑。我在畫冊畫圖並非為了某一作品而構思——這些素描通常沒什麼遠

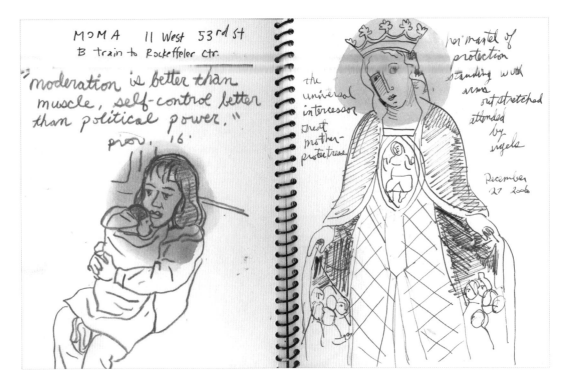

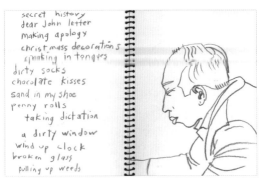

大目的。它們只存於簡單的當下。

　　我的手札以書冊的形式呈現，比起一張張的畫紙，它更像一個「可以去的地方」。在書本形式的侷限下，似乎要有一個主題，或特別呈現某一藝術領域。它也比較像日記，代表我生活經驗中的某一段時期。

　　空白頁有時讓人覺得空虛寂寞。如果是用高級紙張裝訂的昂貴書冊，會令人望而生畏。不過，空白頁也可以很誘人，像是有待探勘的新房子、漫步進入不熟悉的森林、能夠好好伸懶腰的大沙發、懂得專注聆聽的朋友。

塗鴉工具

我愛用細緻厚重的紙張，色筆和水彩不會暈開。我喜歡由朋友製作，或藝術展覽會上買來的手工空白畫冊。偏愛線圈裝訂畫冊，畫圖時能夠完全攤平。我不喜歡花太多錢，會有捨不得用的感覺，反而綁手綁腳。

　　我使用的媒材很廣泛，什麼都用。我喜

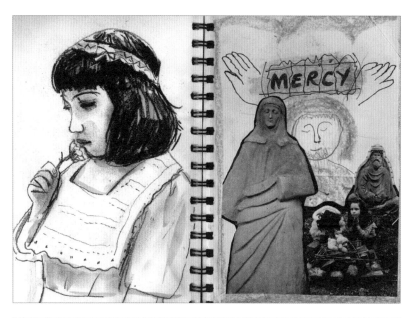

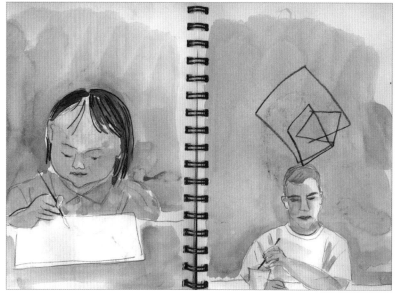

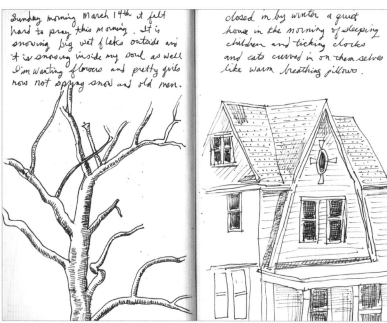

Sunday morning March 14th it felt hard to pray this morning. It is snowing big wet flakes outside and it is snowing inside my soul as well I'm wanting flowers and pretty girls now not spring snow and old men.

closed in by winter a quiet house in the morning of sleeping children and ticking clocks and cats curved in on themselves like warm breathing pillows.

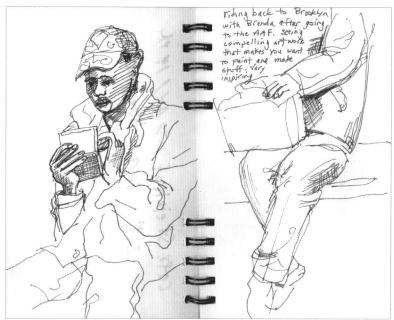

riding back to Brooklyn with Brenda after going to the A.A.F. seeing compelling artwork that makes you want to paint and make stuff. Very inspiring

歡 Micron 牌的筆。最近我用了一個木製筆筒，還在小型夾鏈袋裡放了幾個不同的鋼筆尖。我有一個以軟木塞為蓋的小水瓶、一小組 Schmincke 牌水彩、一盒硬質炭筆，還有普通炭筆，我喜歡拿它在墨水畫上塗抹。蠟筆也很棒，不會被水彩覆蓋。

我有很多本畫冊，盡量把它們放在一起，但最後總是分散在畫室和接待室，被其他書籍蓋住，躺在書架上，掉到沙發下。我喜歡畫冊就在隨手可得的地方，讓我可以隨時翻閱。它帶我回到過去某一時間與地點，由於我畫了這些圖，這些時間地點也變得有意義。如果我沒有把握機會在某時某刻畫圖，這些片刻將被遺忘，不為人知。

視為通向潛力人生的入口

內心深處，我認為畫圖和寫作，幫助我在這個令人感到破碎的世界還能保持完整。也許，不管身在何處，我最好不停的畫，把畫圖視為活得更深刻的機會。不妨把畫冊看成一個入口，通往一個更有潛力、更加神秘的人生，也可以看做一項工具，遇到困難時，能幫助你直接克服，而不是從旁繞過。畫圖把我帶到上帝的面前。

Rick Beerhorst

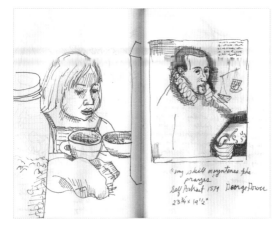

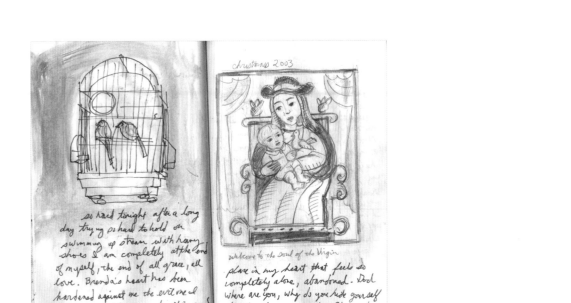

my ability to keep going through what feels like very difficult times is connected with my drawing and writing. There is a place where beauty dwells. There is a house forsaken windows looked out cross with plastic which has become torn and blowing in the cold wind. A forsaken place waiting to be chosen, waiting to be loved a hand reached out, Dodo rebuilding love and support.

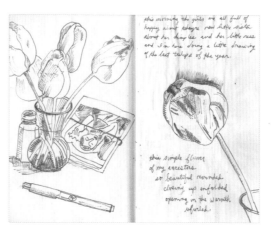

this morning the girls are all full of happiness about they're new little sister about her dimple lee and her little nose and I'm now doing a little drawing of the last tulip of the year.

this simple flower of my ancestors so beautiful roundish closing up enfolded opening in the warmth unfurled.

kicking open the vault of heaven with your eyes

this much love feels like a crime. no one deserves this much grace so please drink my cup.

what happens when we allow ourselves to be different? As we continue on this journey of unfolding ourselves Many times we will not be understood we will <u>not be appreciated</u>. We will feel <u>lost</u> and <u>confused</u>. Living in New York with our family is often like that. I believe God is doing a mighty work in all of us and we must trust him even though we may <u>feel like nothing is happening</u>.

subway tiles
the Ⓑ line

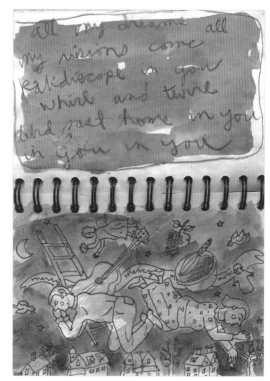

all my dreams all my visions come kaleidoscope in you whirl and twirl bird nest home in you in you in you

送給自己的偷閒禮物

布區・貝萊爾
Butch Belair

布區成長於波士頓近郊，現居紐約市。他
唸過兩年制攝影學院，現為自由攝影師和
3D 繪圖師。

▶ 作品網站 www.butchbelair.com

我通常獨自在我車裡畫圖。很少有人知道我在畫圖。我覺得在車裡可以躲起來。畫畫時如果有人在旁邊看，會非常掃興。不要干擾我的神聖儀式，老兄！

有時候，我會專程開車到以前曾吸引我注意的地方。不過，我通常是直接鑽進車內，想辦法迷路。看見有故事性的事物，我就停車，盡量把眼睛所見記錄下來，再融入我記憶中的感受。

我把這些地方看作表演完後的舞台佈景。在科學上，有某些現象無法被看見或直接記錄下來（譬如黑洞）。科學家只有觀察它們在物體上所產生的看得到的影響，才知道它們的存在。對我來說，人們也屬於這類現象之一：是已經下了舞台的演員。我特別喜歡觀察建築細節或結構排置，它們能夠顯示人們或世代的出入和痕跡。

選擇畫圖地點時，找到適合的停車位置也很重要。

還有光線。光線對我來講非常重要。把某一景致的光線特質表現出來，一直是讓我很頭痛的地方。光線可能是讓我喜歡上某一地方的重要原因，所以，若能學會把光線表現出來，那真是太棒了。能夠快速把光線畫好，對我將是一大成就。就算我對某一景致有特殊感覺，可是，我的畫圖速度往往太慢，等到我完成時，光線已經完全不一樣了。

我一直保存我的舊畫冊，但理由跟別人不同。以前我一度認為畫畫將直接與我的生計相關。在過程中，還是以懷疑和壓力居多。感覺起來，畫圖比較像是必要，而非慾望。

2005 年，我母親過世，我和一位也把畫冊留起來的友人談過後，又開始畫圖。我想我可以試著用畫畫來放鬆——做一點自我治療。它幫助我度過那段難關，而且持續對我有幫助。

近來，我發現自己畫圖時，就只是沉浸其中一直畫。沒有期待些什麼，除了當作放鬆自己，或許也是學習的一種方式。

我的生活沒什麼系統。有時候，我把畫

圖當作送給自己偷得浮生半日閒的禮物，就像是休個短假。還有些時候，我沒有別的事情能做，覺得非畫不可。一起床我就出門，畫一整天圖，然後睡覺。再重複開始，連續好幾天。

我不在畫冊中寫文字，我一度試過，但發現我的評註文字通常平淡無趣，與我畫圖的原因恰恰相反。對我來說，畫畫最大的樂趣之一，就是當我畫圖時，常在腦中揮之不去的自我批評居然完全消失。我成功做到只看、只畫。若在畫圖後回想，並記下閃過腦中的想法，套句電影《蠻牛》（Raging Bull）的台詞，將是「推翻原來的用意」。我非常崇拜那些生花妙筆之人，但我偏偏就不是這種人。

在畫冊中畫圖是過程中的一部分。我感受到它的持久性、實體性和編年性，這是一張張單張圖畫沒有的特色，真是既啟發人心，又令人害怕。

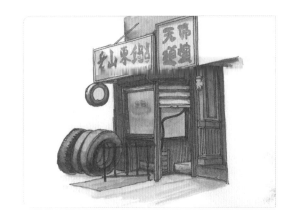

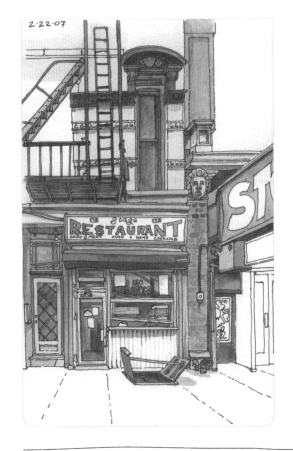

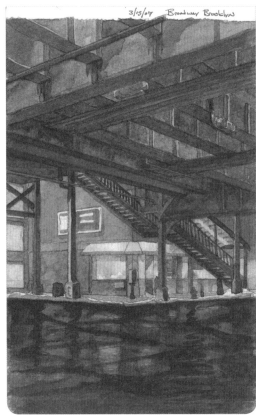

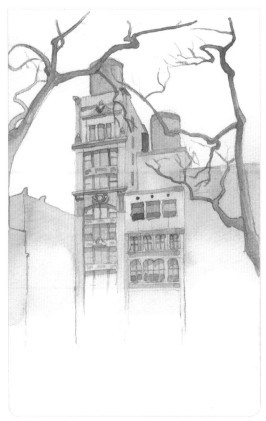

塗鴉工具

我愛上了 Moleskine 的水彩畫冊。我很重視紙質，但還不大能判斷店裡的紙張。我曾因為紙質不合，畫了一、兩頁，就把整本畫冊丟掉。我偏好全黑的封面，或至少不要太引人注目，而且我通常也不會裝飾封面。我習慣使用德國輝柏（Faber-Castell Pitt）S 號藝術筆。我有一小盒 Schmincke 牌水彩，還有一支達文西貂毛畫筆。

我還會利用非常薄的女性化妝粉盒，拿掉裡面的化妝品和鏡子，黏上無敵牌（Peerless）水彩紙（浸入顏料的小紙張）。有了這個，再加上吳竹（Kuretake）畫筆（附有自來水筆管的廉價合成畫筆），和一小本 Moleskine 水彩畫冊，剛好可以放在襯衫口袋中。

我以為畫圖和我的攝影專業關係不大，但沒想到兩者密不可分。許多日本武士會花很多時間作詩，或創作黑墨筆畫。劍術和繪畫看似無關，可是武士們一定發現這些活動能讓他們的武藝精進。武士的武術不佳，後果可是很嚴重的。對於我這個非武士來說，畫圖能讓我眼光銳利，心胸開闊，注意力集中。

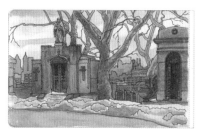

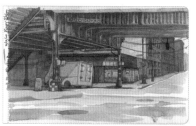

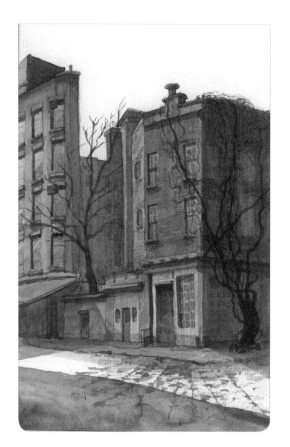

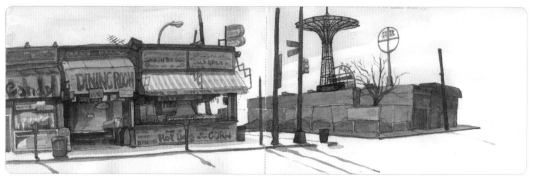

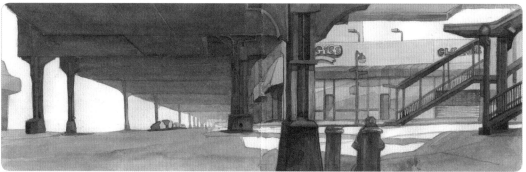

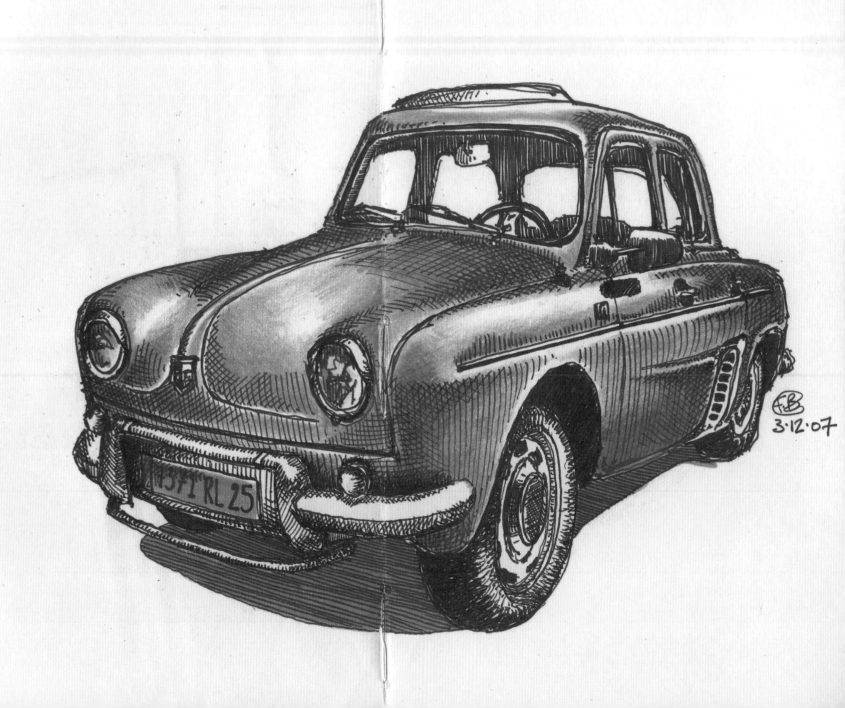

1371 RL 25

3·12·07

皮包裡的書桌

法蘭絲 · 貝爾維爾
France Belleville

法蘭絲在法國長大，目前住在紐澤西州的紐華克（Newark）市郊。她是高中法文老師。國中之後，就沒有修過任何藝術課程。
▶ 作品網站 www.wagonized.typepad.com

畫冊是我可以放在皮包裡的書桌。

我有好幾本畫冊，各具不同功能。此處看到的塗鴉，節錄自一本 Moleskine 畫冊，是我用來和一位好幾個禮拜不能見面的朋友保持聯絡用的，是記錄我每日經歷的手札，也是我的第一本 Moleskine 畫冊。

我把我的 Moleskine，保留給可以在一小時內畫完的圖，多半利用上班的休息時間畫。我常畫臉部和汽車，不一定在上頭寫字。

我還與住在加拿大的友人共享一本薄薄的 Moleskine 手札。我們輪流在上面畫圖，畫冊透過郵寄，往返於紐澤西和魁北克。

我另外還有一本稱為「蹩腳」的畫冊。我拿它來亂畫。無論何時，只要我坐下來，在火車上、候診室或餐廳，我就會隨筆塗鴉周遭景象，只是想看看自己能不能在紙上把它描繪出來。

我的「蹩腳」畫冊是朋友送的禮物──不是他親自挑選──我不喜歡這本畫冊的整體版式：它太厚了，摺縫不易壓平，紙張透明雪白。不過，我就是因為不喜歡它，才會讓它物盡其用：做為練習本，畫著交錯重疊的塗鴉，寫上文字，有時還加入色彩。

我覺得這本 Moleskine 畫冊的內容有點正式，只有幾幅畫壞的圖讓心情稍能放鬆（是真的畫壞了，我會在旁邊寫上「我以為我可以」或「鳥事難免發生」）。其他圖畫好像得了「一定要畫好」壓力症候群，這都是因為 Moleskine 畫冊紙厚、價高的關係。

這也是我的「蹩腳」畫冊更形重要的原因。葛瑞森 · 寇勒（Garrison Keillor）可能會分別把這兩種畫冊稱為「前門」（Moleskine 畫冊）和「後門」（較不正式、沒有目的、純粹記錄觀察）圖畫。儘管兩者各有缺點──前者太過正式，而後者紙張透明、整體外觀草率，可是，當我翻閱它們時，全都愛不釋手，因為它們反映出我是誰。

塗鴉工具

不管人像還是靜物，我的圖書形式受到書冊界定，由它定調。我喜歡翻開畫冊，看到空白頁所展現的希望，Moleskine 畫冊尤其會給我這種感覺。我總是不理會摺縫，直接利用正方形的跨頁空間。唯一的規則，就是我會把 Moleskine 跨頁轉九十度角，讓摺縫變成直的、或是橫的。

我一向用百樂牌（(Pilot）筆來畫圖，V7 或 V5 的鋼珠筆，我會在皮包或書包裡放好幾支。有時我也會用彩色鉛筆（Prismacolor 牌，軟性）或水彩來上色。

我隨時隨地在畫圖，奇怪的是，我不認為它是「表現自我」的方式。它只是一件我行之有年的事情。狀況好的時候，我每幾個月就會畫「正式的」人像。和彈吉他、跟貓玩、教法文比起來，畫圖無疑是我生活中最喜歡的事情。

可是，在 2006 年夏天以前，我都不曾持續、努力的畫。我隨處皆可在腦中塗鴉——像是卡通人物、人體部位等等。然後有一天，我走在 23 街，我的朋友瑞荷莉・米爾曼（Raheli Millman）提到《把握每一天》（*Everyday Matters*）這本手繪本，並說明手繪日記的想法，我受到啟發，從此開始在皮包裡放一本小畫冊。

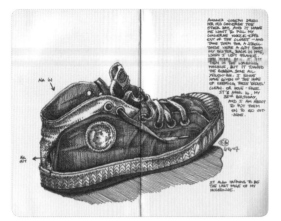

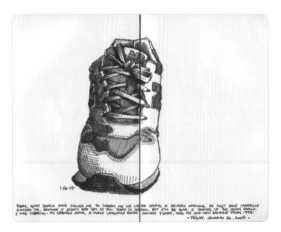

at the public library, where you visited me.
1-16-07
it's 6:00 PM.

MY BAG, WHICH I DELIBERATELY LEAVE IN THE MIDDLE OF THE APARTMENT, UNTIL I CAN ACCEPT TO PUT IT AWAY. NOT YET THOUGH. FEBRUARY 18, 2007. SUNDAY.

THIS MAY NOT BE THE ONLY TIME I DRAW THE STRATOCASTER. I MEANT TO DO IT BIGGER AND KEPT IT SMALL. DON'T KNOW WHY, BUT THIS HAPPENS A LOT WHEN I DRAW : SURE, I START THE DRAWING BUT IT'S AS IF SOMETHING TOOK OVER - MOST LIKELY THE PEN, OR MY RIGHT HAND AT BEST - AND I TRUST IT, OR, BETTER OR THE WORSE.
1-29-07

So YEAH, I HAD MY FIRST CLASS WITH SERGIO RUELLER, WHO SPEAKS WITH A PRETTY STRONG ITALIAN ACCENT (THE REAL ONE, NOT THAT OF NUTLEY AND BLOOMFIELD). ONE HOUR INTO THE CLASS, WE WERE SKETCHING STUFF. THE ROOM WAS TOASTY. NOW I AM SITTING AT PENN STATION WAITING FOR THE TRAIN, TRYING TO DROWN OUT THE NJ TRANSIT MUZAK WITH THE SHINS.
1-25-07
@ SVA.

WAS IT IN THE WINTER OR SPRING OF 2004 THAT I SAW FEIST IN CONCERT AT THE BOTANIQUE IN BRUSSELS ?
HER MUSIC DIDN'T STRIKE ME AS MUCH AS HER PRESENCE ON THAT STAGE. SHE WAS ALL DRESSED IN WHITE, PLAYED GUITAR, AND COULD EASILY BE MISTAKEN FOR FRANÇOISE HARDY IN THE LATE 1960s.
I SAW FEIST IN THE NY TIMES A COUPLE OF DAYS AGO, AND IT SAID: "AN INDIE DARLING IS READY TO BECOME POP'S NEW ONE-NAME WONDER? YAY. RECOGNITION.

FROM BERO
2.1.07

COMING, ANNE CARSON'S CLASS A COUPLE OF HOURS AGO, I DREW THE FOUN-TAIN OF YOUTH - WHICH I THOUGHT WAS A COOL PIECE OF (AND NOW HERE'S A WORD I'M PROBABLY MAKING UP) PLUMBERY. DID I MAKE IT UP? IS IT IN WEBSTER'S DICTIONARY?
TODAY AFTER SCHOOL, I DIDN'T TURN ON MY IPOD — IN FACT I DIDN'T EVEN LISTEN TO MUSIC, BELGANTS OR NPR IN MY CAR. I WENT HOME IN COMPLETE SILENCE, SAVORING HOW HAPPY I WAS TO HAVE SEEN YOU AT SCHOOL. I WAS GIDDY. STILL AM. MY TRAIN IS ARRIVING AT NEWARK BROAD STREET STATION. CHEERING.

FEBRUARY 1ST, 2007.
IT'S A THURSDAY.

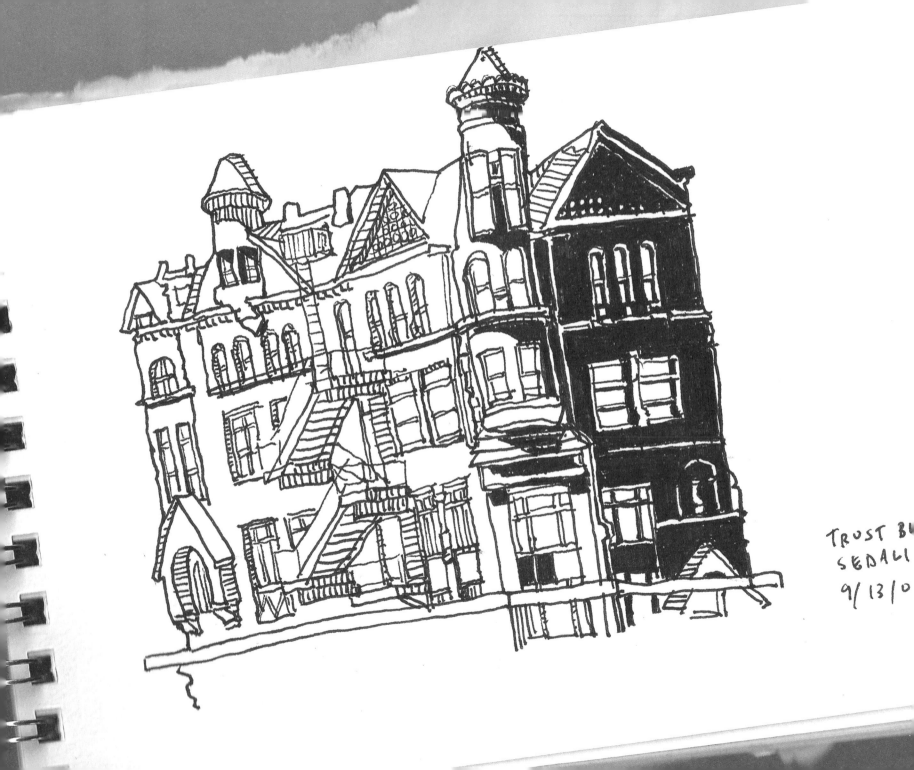

TRUST BU
SEDALI
9/13/0

電影導演的秘密畫冊

比爾・布朗
Bill Brown

比爾・布朗在德州長大。他進入電影學院就讀，畢業後成為自由線上雜誌發行人與導演。他依舊將德州視為家鄉，因為他的郵政信箱設在德州，不過，他說：「我現在遊走於各地。」他在個人線上雜誌《夢想攪拌器》（*Dream Whip*）中記錄了他的生活。

▶ 作品網站 www.heybillbrown.com

我的畫冊和我的工作正相反，它就像個口袋大小的假期。

我拍電影——個人紀錄片，每當有人問我做哪一行，我通常說我是導演。我從不跟人說我是畫冊藝術家，會覺得很好笑，就好像承認我會自慰一樣；我不以為這是什麼難為情的事，只是我寧願不要去談它。對外我是一名電影導演，而且拍片時，我想的是公共藝術，但私底下我手繪日記。我很少讓別人看我的畫冊，如果有人看，我會臉紅。我的畫冊被收錄在這本書中，感覺就像出櫃一樣。

沒有人知道我畫手札；這是絕對機密的事。我畫圖時，會獨自漫步。如果旁邊有人，我通常會把本子收起來。反正，我畫畫冊時，就像講手機或上網一樣，如果有朋友在旁邊，感覺會很煩人。

也許我認為畫畫冊是反社會的；這是它的吸引力，也是它的詛咒。

我的畫冊充滿了我線上雜誌的原始題材。所以，我不認為這些冊頁算得上成品。它們還未經潤飾，沒有剪接，尚未審查。它們是事物的初稿：我從未製作的電影、我從未下筆的小說、我懶得畫的卡通、還有幾段我的經驗歷史的初稿。它們的即時性是我最喜愛的特點。我的畫冊充滿了不假思索的文字和圖畫，未經思考便脫口而出的事情。

我的畫冊不是隨侍在側的夥伴，比較像是忠實的朋友。獨處時我會畫——長途巴士、夜間的地鐵月台——多半都是旅行的時候。我獨處時畫得最認真，而且是離家時。有時候，我的畫冊變成一種責任；有時候，在某個片刻，我會覺得有義務畫圖或寫些什麼。有義務，是因為如果不做，這個片刻就永遠流失了。當有什麼事讓我感動得起雞皮疙瘩，我就會拿起畫冊。這不是個好方法，因為有時我會連著幾個禮拜都沒有任何感動，而畫冊也積了不少灰塵。

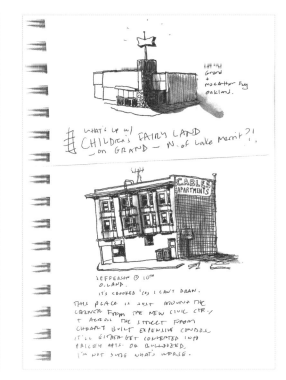

「畫圖散步」看見世界的細節

我有時會決定來個畫圖散步，這改變了散步的性質。意味著，我大可花上一小時畫個舊霓虹燈或店面之類的東西，就算走動的範圍不大也沒關係。手邊帶本畫冊，表示我可以恣意迷失在這個世界的細節當中。我沒有帶畫冊時，散步的區域比較大，看到的卻少多了。

畫冊賦予我的圖畫和文字某種尊嚴，這是在別處得不到的。畫冊的可信度要高於小紙片，也能建立我喜歡的時間順序。翻閱畫冊，看到時間一天一天、一月一月的流逝，給人一種苦樂參半的樂趣。畫冊私底下可看作月曆，翻閱它們，像是在追憶過往。

我每畫完一本畫冊，就會把它放在故鄉德州兒時房間的衣櫃抽屜裡。這個抽屜已經放滿了，是我私人的國會圖書館。最早的一本，墨水已經開始褪色。我想是當初（1992 年）使用廉價筆的關係。這讓我感到焦慮悲傷。事實上，不管舊畫冊是否褪色，每回看它們，我都會覺得憂慮：憂於時間的流逝，憂於我度日的方式。當我為這本書掃描我的畫冊內容時，我看著這一疊畫冊——大約二十來本——心想：「哎呀！這就是我的 90 年代。我就是這樣度

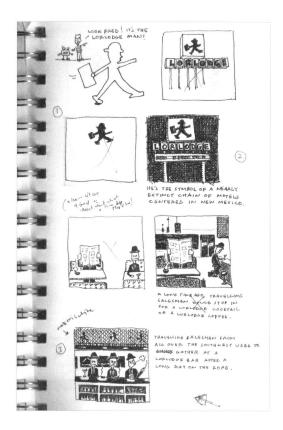

過這十年的。」

習慣和規則

我拿到一本新書冊時，第一頁通常會寫滿朋友的電話號碼。這是展開一本新書冊的好方法，因為不想帶時，也有好理由非得帶著它不可。我不只一次因為要翻書冊查閱電話號碼，最後卻畫了圖或寫了幾頁東西。況且，就算什麼都沒有畫，至少我還能打電話給朋友。

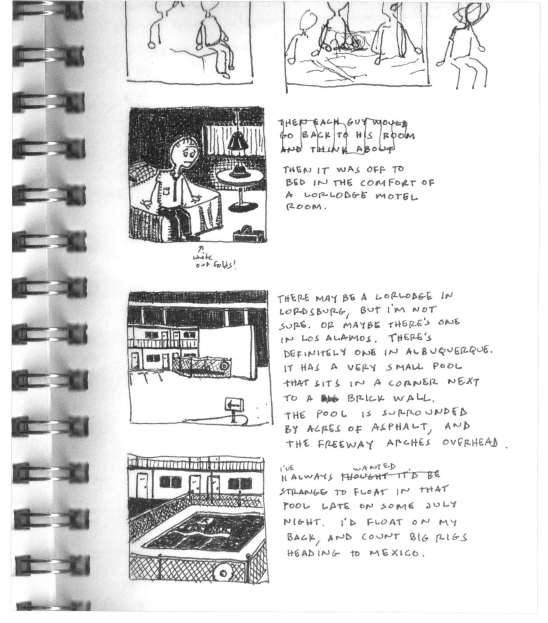

我不考慮整體設計，只是毫不修飾地在冊頁上塗寫。我的素描本是個裝滿零星物品的報廢抽屜：有四號電池、彎曲的領帶和寫壞的詩句。

我倒是有一些規則：(1) 除非我畫的圖本身看起來很完整，否則頁面不許有空白區塊。(2) 圖畫的背面不得寫字或畫圖，因為墨水會滲過去。如果是文字，則背面可以畫圖，沒有關係。(3) 寫字用便宜的原子筆；把高檔的德國鐵甲武士 (Staedtler).005 黑筆留到畫圖用。

(4) 如果必要，畫冊最後幾頁可以留白，可是，等到我啟用新畫冊後，不可再回頭畫這些空白頁。一旦新素描本啟用，舊的本子就要歸檔。

塗鴉工具

我幾乎每次都購買一樣的畫冊，牌子我忘了，我想有好幾家公司都有生產，它的尺寸是 5.5 吋寬、8.5 吋長，綠色厚卡紙封面，左側是線圈裝訂。有一個牌子的頁面順著線圈軋線，我

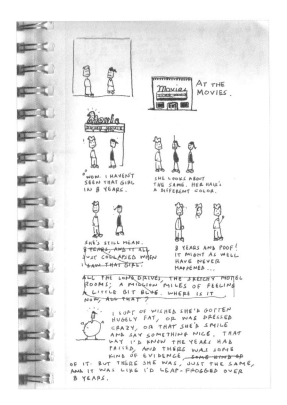

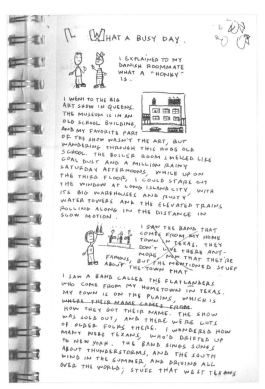

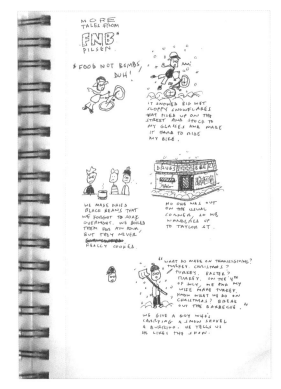

討厭這條線，有誰會想把畫頁撕下來呢？這是錯誤的設計。我心情不好時，就會抽出一本舊畫冊看。我最近試用了一本手掌大小、線圈在上方的筆記本，我很喜歡，很容易攜帶。唯一的缺點，是翻頁時很不容易找到封面，而且搞不清楚下一頁在哪裡。至於畫筆，我最喜歡的是鐵甲武士牌黑色超細字筆，用其他的筆畫圖一點都不值得。如果是寫字，什麼筆都可以。我的畫冊內容多半是黑白，因為我的網路雜誌也是黑白。如果複製技術許可，我可能會加點色彩。我很嫉妒那些畫彩色畫冊的人。

我大學時認識好友卡爾之後，才開始認真手繪日記。他的手繪日記很棒，他用櫻花牌的 Cray-Pas 油性粉蠟筆和淡水彩畫出一頁頁生動的圖。卡爾的畫冊很啟發人心，但也滅人志氣。相較之下，我的努力就顯得平庸了。不過，我還是繼續畫圖。也許因為畫畫冊是件令人愉快的事情，像一種冥想。手繪日記有時很像宗教儀式；它像禱告一樣私密。我以前也禱告，現在我畫圖。

Bill Brown

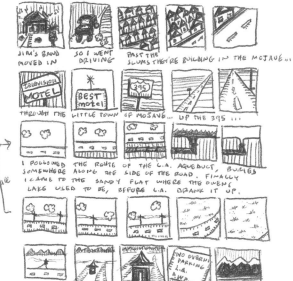

我的畫冊封面

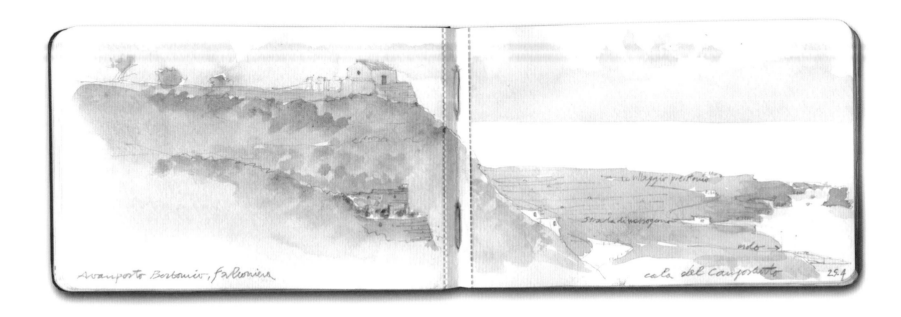

Avanporto Borbonico, Falconiera

... villaggio preistorico

strada di mezzogiorno

molo →

cala del Camposanto

25.4

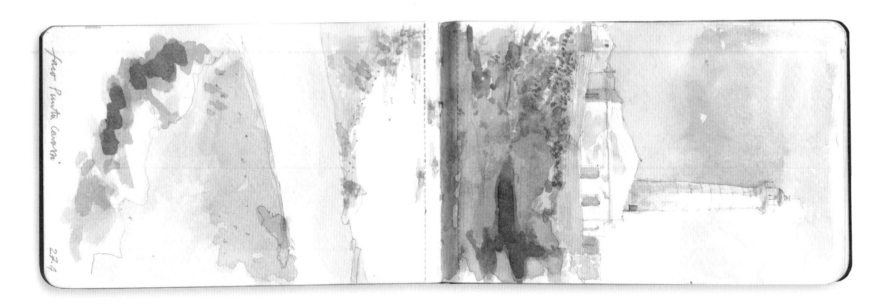

Faro Punta Cavazzi.

27.4

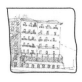

一本畫冊記錄一次旅行

西蒙妮塔・卡佩契
Simonetta Capecchi

西蒙妮塔出生於義大利米蘭，在波隆納（Bologna）長大。她在威尼斯唸建築，現於那不勒斯（Naples）擔任建築系助理教授。她還擔任那不勒斯文化節旅遊手札展（Galassia Gutenberg，www.glalssia.org）的策展人。

▶ 作品網站

www.inviaggiocoltaccuino.blogspot.com

「你為什麼畫畫冊呢？畫好後，你會不會出售？」我打開畫冊，就會有人這麼問我。我為了樂趣而畫；它讓我快樂。我畫是因為我需要它，是為了留住發生過的事、去過的地方的記憶。我把每日生活化為圖畫。儘管我不認為自己是藝術家，但它們可能是我「真正的藝術形式」，而且我喜歡把我的畫冊看成簡單的日記——一種表達方式，一種語言，和一種觀察現實、更了解現實的工具。而且，日後可以把故事告訴別人。我希望我的兒子能夠繼承我的畫冊。

我總是畫實景和事件，通常當場記錄，很少靠記憶來畫。外出時，我總會帶著畫冊，即使是帶小孩們去公園玩，我知道我不大可能有空閒時間畫圖，但我還是帶著。常常，我什麼也沒畫就回家，可是，隨身攜帶畫冊現在已經成了我的習慣。

既然是書冊，就有頁序。頁序意味著一篇故事，而我喜歡說故事，即便有時用的不是文字。讓冊頁保有固定順序，對我來說是一大

挑戰，我盡量抗拒撕掉畫頁的誘惑，讓故事保持最初構想，就像一篇報導一樣，裡頭沒有傑作，但每一張圖都非常重要。

新畫冊，新旅行

我在大學裡教授建築師設計素描。我很榮幸有機會舉辦了兩次旅遊手札展。希望會有人付錢讓我四處旅遊，而且只要不斷畫圖就可以，我想這也是許多「手繪人」的心聲。

幾年前，我造訪位於克勒蒙佛蘭（Clermont-Ferrand）的法國旅遊手札雙年展（the French Biennale du Carnet），回來後，便開始使用不同的畫冊來畫不同主題，並且將私人日記（例如：有關我的小孩）與較公開的手札區隔開來。我不再將各種主題畫在同一本畫冊上，也強迫自己以較不私密的方式多寫點文字。現在，我有兩本關於拿坡里的畫冊（一本是水彩畫，另一本我只用黑褐色墨水），還有一本專門保留給我們常去的亞平寧山

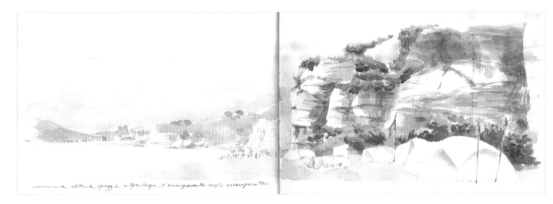

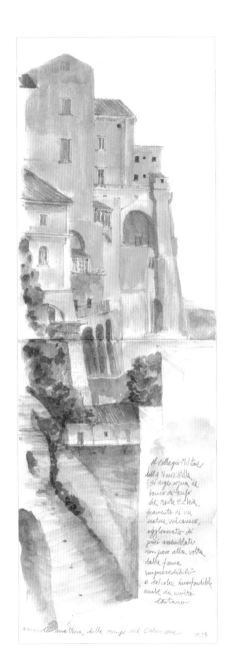

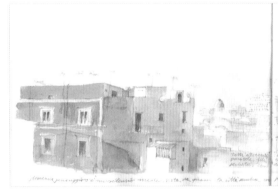

（Apennines）小村莊。每一次新旅行我就用一本新畫冊。今年我在克里特島畫完了一本，去年則是在西西里島的烏斯帝卡（Ustica），今夏又在卡拉布里亞（Calabria）畫完一本。過去十年，自從我的兩個兒子出生以來（現在分別是九歲和四歲），我們就不出遠門了，不再遠道造訪外國地方。

最近，我買來三本 Moleskine 和式畫冊，用它們的長型跨頁畫出獨特景觀：威尼斯（從水上看去）、那不勒斯（從露臺看出去的三百六十度全景），還有波隆納，人們坐在主廣場旁走道。

尋求畫頁的平衡與秩序

我盡可能設計每一頁。我認為跨頁形成很獨特的構圖。身為建築師，我總是禁不住平衡每一頁的各個物品，無法在書冊中隨意塗鴉。我渴求秩序，有時甚至變成一種障礙，我害怕看到醜陋的頁面！

從某方面來說，我一直在畫圖，不過，有好幾年畫的多半是技術性製圖。我喜歡畫建築設計圖，也常常在設計圖中畫上許多人物和景觀。

我希望自己可以多畫一點。畫畫賦予我活力與專注力，並且讓我對環境的體驗更加深刻。我認為繪畫是我最棒的表達形式，不過，我要學的還很多。我喜歡講話、說故事，可是我寫東西很慢，尤其是用英文寫，唉！！

一開始我很害羞，全身不自在。我把畫冊視為私密物品，只有好友和家人才能看。現在，我比較有自信了，常把畫冊拿給陌生人看。最近，我在公開場合展示它們，分別在拿波里，以及倫敦和紐約的 Moleskine 旅遊手記展。2006 年，我受邀參加法國克勒蒙佛蘭旅遊手記雙年展，三天的展覽中，我得把我的畫冊向幾百位陌生人展示，絕對有助於克服害羞！這也是用另一種不同方式來使用畫冊的開始。不可避免的，想到別人可能會看到我的畫冊內容，我就比較不那麼隨性。於是我開始畫不同種類的畫冊。

qualcuno, si e' appena arrivati, si ascolta la radio che trasmette dalla piazza, e' l'ora dell'aperitivo, e' la pausa dopo bisgresa, e' ...

網路展示改變了跟畫冊的關係

2006 年四月，我的部落格開張。設部落格的初衷，是暫時介紹那些參加我在那不勒斯首次舉辦展覽的手札作者們。後來，我決定持續發表我的畫冊。從一開始，我的部落格就同時展示了公開和私密的東西，要在兩者取得平衡有時並不容易。

在網路上，可以打出全球知名度，同時又保護或隱藏實際身分，這一點改變了我和畫冊的關係。我的烏斯帝卡畫冊在 YouTube 的點閱率已超過六千人，這個數字令我害怕。這些曝光率當然使人興奮，不過，有時會有難以招架的風險。

我在網路上發現並學會許多關於畫冊的事情，也遇過很有趣的作者，有些甚至還成了好朋友。部落格讓我文筆清楚簡潔，也幫助我嚴格檢視我的畫。那些訪客——還有「只看不說的人」——給我的支持，是我常常更新內容的動力來源。

塗鴉工具

我有五、六種畫冊。唸大學時，我用黑墨水筆畫了不少本黑色硬皮封面、A5 和 A6 大小的直式薄紙畫冊。當我開始畫水彩時，用的是線圈裝訂的橫式畫本，最大尺寸到 A4，不過，我常常利用跨頁畫出獨特的圖畫。有時候，

我會把畫本切割成兩半，讓它更加寬扁（如長 12 公分、寬 35 公分）。最近，我買了幾本在倫敦發現、有風景畫作為精裝封面的 A5 和 A6 大小的畫冊，裡頭的紙張還是一般的薄紙。至於水彩畫，我分別買了口袋型和較大尺寸的新款 Moleskine 手札，我還畫完了三、四本 Moleskine 和式筆記本，它們不適合水彩畫，但尺寸饒富趣味。

我用溫莎紐頓牌（Winsor & Newton）水彩，主要是因為我懶得換別的牌子。我多半使用科林斯基（Kolinsky）畫筆：一隻大的（16-25 號）和一隻極小的（溫莎紐頓牌系列 7 的 3 號），最近，我也開始使用水彩筆。我不算是專家，也沒有什麼技術性的做法。我還會用鉛筆，而且──恐怖的是──還有橡皮擦。也許有一天，我不用橡皮擦就能畫好水彩畫。

我也喜歡用一般的鋼珠筆來畫黑白畫。當我直接用墨水畫圖時，我動作很快，而且從不覺得需要修改，不過，畫人物時例外，人物需要花點功夫。

探索和表達的工具

我常常鼓勵我的小孩、他們的朋友和建築系學生去手繪日記。它不見得和藝術相關，但就像法國建築師尤金・維奧萊勒杜克（Eugène Viollet-le-Duc）所說的一樣，我建議大家把畫圖當做一種語言，如同文字，在現實和個人創造中，做為探索和表達事物的工具。我建議嘗試不同的畫冊、技巧和素材，以便找到最適合的一種。將冊頁想成連續鏡頭與報導文學，盡量同時使用主題和圖像，每天作畫，並像我一樣，不要害怕畫壞。

Simo Capecchi

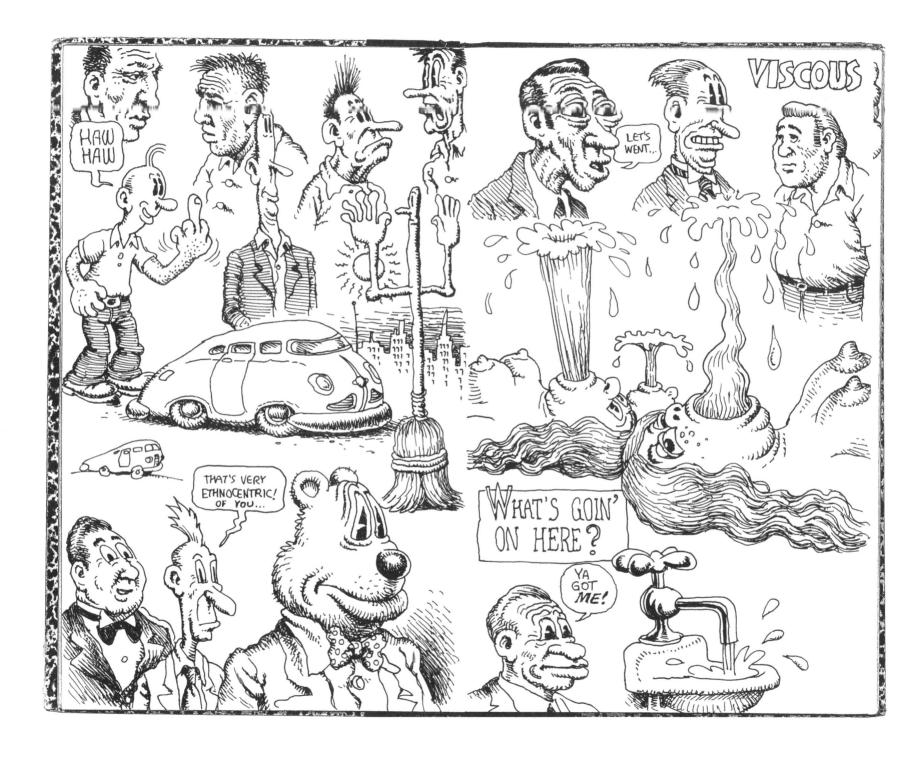

地下漫畫先驅的日記藝術

羅伯特・克朗布
Robert Crumb

羅伯特自小隨父親駐派在全美各陸軍基地。他學生時代畫得很勤，可是並沒有進藝術學院就讀。目前住在法國南部，房子則是用幾本畫冊換來的。他不但是地下漫畫的先驅，如《活力》（Zap）、《怪胎》（Weirdo）、《怪貓菲力茲》（Fritz the Cat）、《自然先生》（Mr. Natural）等等，同時也出版了多本手繪日記。目前的計畫是把《創世紀》（Book of Genesis）畫成史詩漫畫版本。他的作品見於全球各大書局、《紐約客》（The New Yorker）。

▶ 作品網站 www.crumb.com

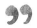

每當我看到精美的空白畫冊，就有用圖畫和文字填滿它的強烈衝動。我想把這些空白頁面，轉換成充滿豐富視覺或文學資訊的畫冊。我希望有二十個我，有充裕時間全力畫滿幾百本空白畫冊！

我一向在畫冊上畫圖。一開始，受到哥哥查爾斯很深的影響，開始畫漫畫……只畫漫畫。我得畫完那些漫畫。後來，我又得畫完那些畫冊。我一定會把畫冊畫滿才擱下。我喜歡讓這些畫完的畫冊在書架上排排站，也喜歡翻閱它們，就像看日記一樣。它們啟發我的靈感。不過，我也挺嚴苛的，會回頭修正以前畫冊裡畫壞的圖，尤其有許多舊作品都已公開發表，接受大眾的檢視。我想，我很習慣用畫冊作畫。只有在畫作要直接付印，或者畫作完成後會立刻賣掉或送走的時候，我才會用單張紙來畫圖。

我一直在畫。哥哥專制地訓練我成為漫畫家。對此我有何感受呢？我不知道……我就是得這麼做，其他什麼都不知道。畫圖不見得都

是快樂的事。有時甚至很痛苦。不過，成品通常令人滿意。我算很幸運吧！我知道我能畫得很好，這是值得去做的事情。我有極端自戀的藝術家自我，典型的、一流的，我還喜歡玩音樂和寫作，不過，只是個才能平庸的音樂家，沒什麼獨到之處，至於寫作，我只是衝著功利的理由，不算藝術創作。我的「天賦」或「才能」展現在繪畫和漫畫創作上面。我費力專注地畫圖後，有時會稍事休息，用我的曼陀鈴彈些簡單的曲調。音樂是我的「嗜好」，畫圖是我的「職志」。

我的繪畫生涯起起伏伏——最近尤其如此。我已經不像以前，能夠隨時保持高昂的興致。有時非得休息不可，否則生活會把你壓得喘不過氣來，逼得你不得不停筆。我年輕時對畫圖極端狂熱，畫圖是依靠、防護罩，我因而缺乏面對現實的能力。最後，我被迫停止畫圖，收拾殘局，不然它將扼殺我！我多次重拾畫筆，不然，我還能做什麼呢？我沒有其他的謀生技巧和能力，連穿衣都不大會。畫圖寫作

就是我的工作。從某方面來說，我很幸運，因為我知道我必須做什麼。很多人對於他們的工作，他們的「天職」，缺乏這種確定感。

成名改變了畫畫冊的自由隨性

我以前畫冊不離身，現在比較少隨身攜帶。我太出名了，反而感到忸怩。年輕時我常常躲在畫冊後面。我是不停在畫的「害羞靈魂」，就連在社交場合上我也畫。我不再有躲到畫冊後面的衝動了——不過，你知道，我的人生畫冊應該也畫夠了……已經畫了幾千頁。

我可以躲回畫冊裡，可是，因為我成名了，再畫畫冊比較困難。「哦！你看，R・克朗布翻開畫冊要畫圖了！」感覺像是一種表演，讓我很不自在。我想當觀察者，而不是被人觀察！我年輕還未成名的時候，覺得自己是隱形人。可以自由漫步，隨處畫圖，很少有人注意我。當時我不知道自己是多麼自由、多麼沒有負擔。現在我仍舊喜歡四處跑、獨處、隱姓埋名。二十歲時，獨處對我是很痛苦的事，現在反倒成了一大樂趣。

現在我每次動筆畫圖，已經會感到害羞不自然。在盛名之累下，我畫圖很少會出現隨興、好玩的時刻。聽來諷刺，但事實就是如此。我還是像以前一樣喜歡畫，不過，我得擺

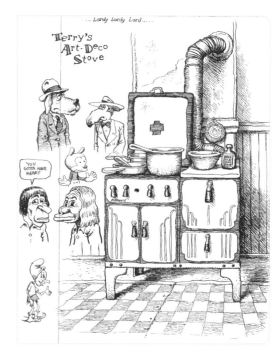

脫「我是羅伯特·克朗布，每張圖都要是傑作」的綁手綁腳忸怩心態。我有時做得到，有時做不到。

我旅行時在畫冊畫得比較多。也許因為比較沒有在家為報章雜誌邀稿工作的壓力，有更多時間獨處，不受矚目。我從來不會光為了畫圖而到某個地方。如果我想畫，什麼都可以畫，就像丹尼·葛瑞格利在他的第一本書裡提到的一樣，他問道：「畫某個地方對於你身處該地的體驗有何影響呢？」由於我在紙上度過大半人生，我想「畫某個地方」或多或少是我個人的體驗。

畫冊公開，文字日記私密

我的畫冊可以給人看，除非裡頭畫了古怪的性幻想圖片，否則我不在意別人看。若別人看到我的性幻想圖畫，而且還做出評論，會怪不好意思的。

出版我的畫冊並不是我的主意。很早就有人催我把本子裡頭的東西對外發表。一開始我甚至很排斥。我不認為畫冊裡的圖畫好到能夠出版。德國出版商 Zwei Tausend Eins 出版了一大本手記，首次輯錄我在七〇年代末期的畫冊作品，他們精緻翻印這些記錄用的舊作，自此，我知道我不會再畫隨興、好玩的圖畫了。我變得更在意每一頁的表現、圖畫的吸引力。我開始在畫冊上用立可白。還好，這項改變造就了更好、完成度更高的圖畫，但是，我的年少輕狂已經結束，從我生命中消失。

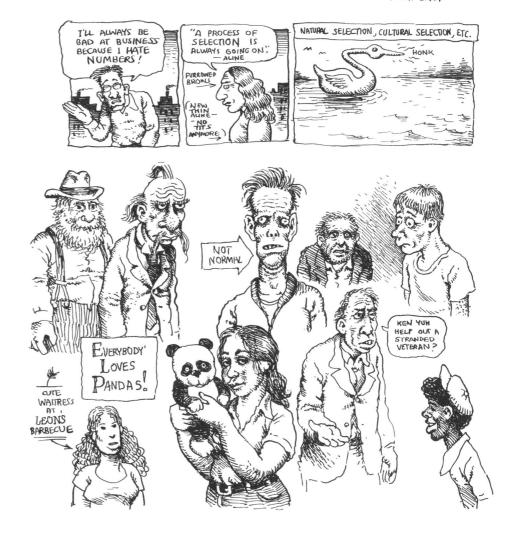

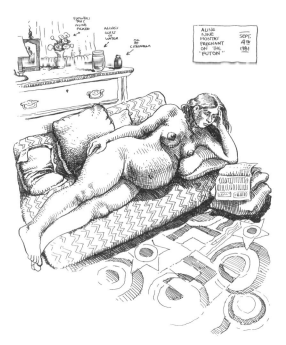

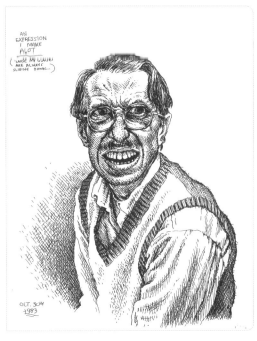

有一大疊畫冊以外的手札，不過這些日記只有我能看。人都會有隱私吧！總要有個地方可以記錄私密的想法和經驗。

塗鴉工具

我本來畫「手工製作」連環漫畫，十幾歲的時候，改畫畫冊，裡頭會有漫畫情節。到了二十歲左右，每本畫冊畫完後，我還會畫封面圖畫，題上書名和編號，然後貼到畫冊的封面上。一開始取名為「羅伯特·克朗布年鑑」，後來改名為「長廊」。二十歲之前，我用的是一般筆記本。後來，我到賀卡公司上班，開始採取更為專業的態度，將我向公司「借用」的高級紙張匯集成冊，畫在上頭。之後，我轉用美術用品店賣的現成硬皮畫冊，可是，往往最後還是回頭使用學校的筆記本。

　　尋找好畫冊很不容易。因為我用的是鋼筆和墨水，通常是 Rapidograph 牌，美術店那些標準硬皮畫冊效果無法令人滿意。雖然它們看起來很棒，但紙質太軟。學校的筆記本還比較適合鋼筆和墨水，可是很難找到沒有格線的空白筆記本。我一度使用一種不錯又廉價的中式筆記本，裝訂得很牢固，不會散掉，很好用，雖然紙質較薄，還有很淡的藍色線，不過後來卻被較劣質的筆記本取代，不再出產了。九〇年代，我在法國找到一種漂亮的精裝空白手札，它的紙質很適合鋼筆和墨水，可惜裝訂有待加強，冊頁會整個散掉。我還找到另一種比較小的法國手札，紙質好、裝訂佳，唯一的敗筆是封面，上面印了糟糕的現代圖形，於是，

　　畫冊的作品要比報章雜誌的邀稿來得自然。畫漫畫、唱片封面、插圖等作品時，有比較多正式的規劃和版面設計，上墨水前會小心地用鉛筆打底稿。我以前常常在畫冊裡為我的漫畫書打草稿。有時候，一幅隨興的素描會啟發整本漫畫書，甚或某一角色的靈感。《自然先生》和其他許多漫畫人物，最早都是來自於畫冊中隨意、即興的作品。

　　我的畫冊規則很簡單。大約 1980 年以後，我開始在手繪日記裡寫上日期。同時，我決定不再用畫冊來寫大量私人的文字，而另外開始寫日記。雖然我也在畫冊上寫字，但我會把長篇的沉思內容寫在別的筆記本上。我現在已經

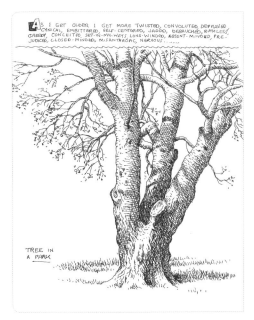

TREE IN A PARK

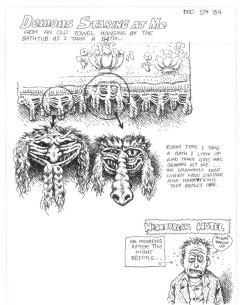

DEC. 5TH '84

Demons Staring at Me

FROM AN OLD TOWEL HANGING BY THE BATHTUB AS I TAKE A BATH...

EVERY TIME I TAKE A BATH I LOOK UP AND THESE GUYS ARE GLARING AT ME.... THE DRAWINGS DON'T CONVEY HOW SINISTER AND HORRIFYING THEY REALLY ARE.

HEARTBREAK HOTEL

THE MORNINGS AFTER THE NIGHT BEFORE...

MIGHT THROW UP

我把空白紙黏在封面蓋住它。我一直在尋找好的畫冊。我不喜歡線圈裝訂的畫冊，很少把畫頁撕下。好的畫冊太難找了。

我幾乎一直使用 .035 Rapidograph 繪圖針筆，還有各式各樣的立可白。Rapidograph 的好處是便於攜帶。在家時，我有時會使用烏鴉羽毛筆，它本身攜帶不易，而且還得帶一瓶墨水，再帶一瓶水來清潔筆頭。不過，羽毛筆畫出的線條要比 Rapidograph 細緻。我從不用拋棄式鋼筆、簽字筆或原子筆。畫冊裡幾乎從不上色。

我的畫冊是我的珍寶。我把它們放在工作室櫥櫃的架上。我已經賣掉許多早期的畫冊。看到商人把我的畫冊撕開，一頁一頁出售，不禁悲從中來。還好，我已事先影印備份。

從舊畫冊檢視過去的自己

翻閱這些舊畫冊就像是看以前的日記。它帶我回到往日時光，重溫當時的心態。我可以感受到我二十五歲時是怎樣的一個蠢蛋，可以看出迷幻藥和大麻如何影響我的作品和我的外表，我什麼時候感到沮喪、煩惱、迷失、困惑，我

的老友、他們的幽默及世界觀對我有何影響，不同階段遇到的女人各有哪些特色，第一任老婆、多位女朋友、第二任老婆艾琳。我可能還畫過與我有一夜情的女人，還有想要藉由為她畫素描引起她注意的女人（這一招有時還真有效！）。我可以看出我還需要學習的地方，甚至還能看到已經失去的東西——某種機敏的心思、某種全然的自信。早期我比較不用立可白，事實上，在 1975 年以前，我不曾用過立可白！不過，不管怎樣，我現在的技巧更純熟了。

從生活尋找靈感

我的建議是：盡量從生活中尋找畫圖靈感，才能真正學到東西。學會表達你真實的個人感受。不要一心想著畫出傑作，或只畫美麗的事物。觀察每日生活的平凡之處和被忽視的細節。從生活中找靈感畫畫，就是去了解生活。不過，你必須聽從內心想要把空白頁填滿的動力。它一定要發自內心。

R. CRUMB

發洩創意的唯一途徑

彼得·庫薩克
Peter Cusack

彼得已經在紐約大都會住了一輩子。他的
經歷包括：安德魯·瑞斯（Andrew Reiss）
的私人工作室、在藝術學生聯盟師事哈
維·迪納斯坦（Harvey Dinnerstein）、
於艾伯特·杜佛瓦學校（L'Ecole Albert
Dufois）師事泰德·塞斯·傑卡伯（Ted
Seth Jacobs）、自雪城大學（Syracuse
University）獲得插畫藝術碩士。現為插畫
家、書籍設計師，同時教授繪畫。

▶ 作品網站
www.drawger.com/cusack
www.illoz.com/cusack

十二歲左右，我停筆不畫了。青少年期，我無所事事地混日子，內心一片混亂，無法畫圖，更無法深思。高中、大學，以及出社會後在出版界工作的五年，我都在打混。

二十五歲時，我開始覺醒。到了二十八歲，我發現自己在法國鄉間鑽研的技巧，正是我一生夢寐以求。我開始學習繪畫的基本理論，找到了最真實的自我，空洞的心幾乎完全被填滿。

有時候，我的畫冊是我發洩創意的唯一途徑。有好長一段時間，我為了工作謀生，不得不把我的藝術創作擱置在一旁。這段期間，我只藉由畫冊繼續我的藝術人生。

我把我的畫冊稱為「侍從書」，出門通常一定會帶著。它和我一起去看洋基隊比賽、一起去醫院、一起拜訪家人。不過，在這些場合中，我不常畫圖。獨自坐地鐵通勤時，我才能恣意地思考、畫畫。

通勤成為我工作室的延伸。我搭車的時間不超過一個小時，這段時間很適合為我的插畫工作構思。從我家裡的工作室到火車上，這種環境的改變能夠賦予活力，激發構想。我登上火車時多半腸枯思竭，然後我翻開畫冊，塗畫些草圖，下車時往往靈思泉湧。

使用裝訂畫冊來畫圖，能讓我隨時帶著完整的作品和構想。任何時候，我都可以翻閱先前的作品。我可能做修正，或在構圖增添幾筆，最重要的是，它傳遞了我的藝術心聲。無論是商業或個人領域，它都是我探索創作的泉源。時間久了，我的畫冊作品對於我的繪畫創作和插畫都影響深遠。

我很懂得如何在公共場合隱形。就連在擁擠的火車上，我也一樣放鬆自在，這讓我的素描對象也感到放鬆。我不會偷偷摸摸，但也不會明目張膽。我不徵詢對方，有人注意時，我也不會恐慌。

我的藝術調性偏向安靜、憂鬱、感性，以人們和其內心世界為基礎。這些特性也適用於我在地鐵上的素描對象。

我的畫冊遵從一定慣例。我用一樣的畫

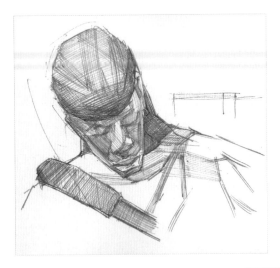

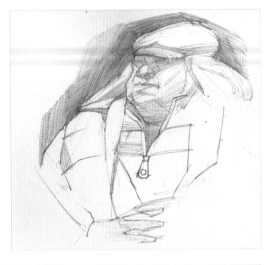

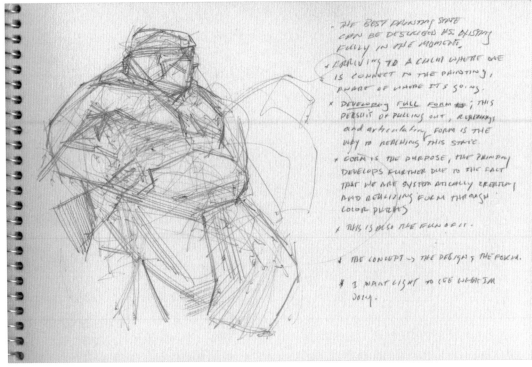

冊、兩支相同的筆，不會把本子轉來轉去畫。我不跳頁，只有極度不滿的時候，我才會撕掉書頁。

塗鴉工具

我只用黑色原子筆，越便宜越好。便宜的牌子似乎墨水比較順暢，能夠創造出幾近銀筆法（silver-point）的特質。旅館房間的筆和餐廳用來簽信用卡收據的筆最順手。由於我的圖是一層層建立起來，所以我喜歡墨水輕柔流瀉，使用的筆要能創造出較淺的筆觸。隨著圖像漸漸成形，我的筆要能經得起較強的手勁，畫出比較深的效果。

　　我用過很多種畫冊，有不同的裝訂方式、不同的紙質和封面、不同的大小。不過，我現在更講究了。裝訂方式一定要讓畫頁能夠展平。如果紙張是暖色調就更完美了。紙材要上乘，質地要柔軟。畫冊要小，但又要能畫得下全身像。封面要耐用，因為它跟著我到處跑，得耐操耐磨。我不喜歡花太多錢買畫冊，因為昂貴的畫冊會讓我感到綁手綁腳。我買的是四美元的斯特拉斯摩（Strathmore）素描本。

注重頁面構圖

我只畫橫式，頁面背後不畫，也不想做跨頁的構圖。太差的作品，我會允許自己把它撕掉。我不喜歡留空白頁，也覺得有必要把畫冊畫到最後一頁。我試著以平常心看待，可是，畫冊的第一頁和最後一頁對我很重要。我不喜歡一

開始就畫出最棒的作品，這會讓接下來的畫作沒有表現的空間，但我的確喜歡讓最後一頁展現出最佳成果。在我看來，最後一頁像是故事結局，必須對整本畫冊做出總結。但願畫冊中充滿不少令人驚艷的畫作。

我很注重每一頁的構圖，它是整頁成功與否的極重要因素。我常會將好幾幅圖畫重疊在同一頁。這些重疊的圖彼此相關，而且都是在同一地點觀察而來。分層讓我能夠創造出更複雜的構圖，讓圖畫流瀉出多重韻律感，使讀者眼睛為之一亮。

我畫畫冊的動力，來自於我對畫圖的熱愛，以及天生對人的好奇心。我一定要住在都會區，才能不斷有變換主題的刺激……永遠令人精神百倍。我的畫冊記錄了我思索他人的人生。

Peter Cusack

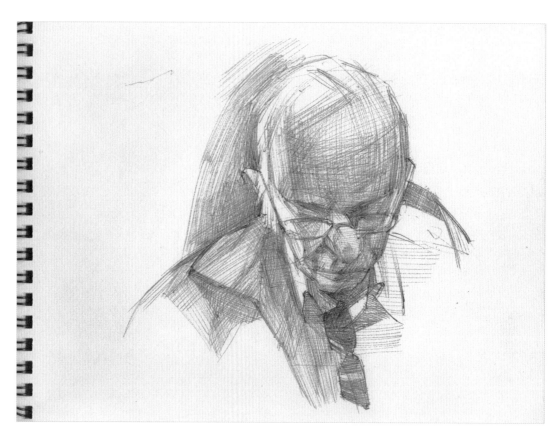

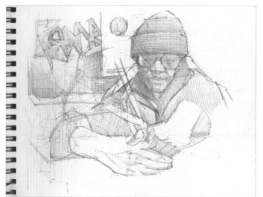

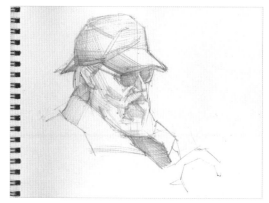

AUTHEN-
TIC
SELF

沒有規則的視覺之旅

潘妮洛普‧杜拉漢
Penelope Dullaghan

潘妮洛普生長於印第安那州北部，自印第安那波利斯大學（University of Indianapolis）取得美術學士後，投身廣告公司的設計與藝術工作，五年後，她辭去工作，全職從事插畫。

▶ 作品網站 www.penelopeillustration.com

我八歲開始寫日記，每篇以「親愛的日記」為開頭，甚至記錄當天的天氣，還有我吃了什麼。它形塑了我多年來手繪點滴與整理思緒的習慣——比較不傳統、比較自由。我想，我從中學到寫日記的方式原來可以隨心所欲。

我的畫冊各不相同。我喜歡試用各種尺寸和各類紙張。最近才剛買了一本有格線的手札，很好奇要看看它對我記日記的方式會有何影響。我會不會乖乖照著格線來寫呢？會不會做更多拼貼？放大字體？誰曉得呢！我可是迫不急待想知道它的效果。

我沒什麼規則，不過，我絕不撕頁。如果我非常討厭某一頁，會把它塗白蓋掉重新再畫，或者乾脆留白。

我喜歡看見自己的作品都在有封面、裝訂起來的畫冊裡，它讓人覺得是個實在的物體。你可以回頭翻閱，心想：這些是我畫的，都是我的想法。散張的紙容易遺失。

我的畫冊比較像是一場視覺之旅，不見得精確記錄每天發生的事情。裡頭有我當下的想法，或者提供稍後使用的構想，或是色彩實驗。有時候，我只把顏料點在頁面上，就闔上日記，到此為止。我盡量不讓我的日記太過珍貴，因為我想要藉由它們來放鬆自己。

如果想尋找創意，我會給自己出功課，嘗試使用不同媒材，然後把結果記錄在畫冊裡。例如，有一次我給自己出的功課是去蒐集大自然裡的東西，然後把它們拼成一件雕塑。我把成品拍攝下來，把照片貼到我的畫冊裡。這種做法幫助我度過靈感枯竭期。

出外旅遊時，我用畫冊來記錄所去的地方，多半是以發票、明信片、照片和許多小色塊組成拼貼畫。它能幫助我真正看清楚，並留住這些旅遊經驗。讓我發現更多美麗的事物……偶然撿到的空菸盒、撕毀的標籤、購物單。

我主要在家裡和畫室工作，不過，當我出門時，我總是把畫冊放在隨身的袋子裡。我開車時往往會靈感大發，把它帶在身邊很有幫助（而且我很擅於用膝蓋開車！）。還有，你永

遠不知道什麼時候會突然有靈感，所以隨時帶著，以備不時之需。

區分私人手札與工作畫冊

最近，我打算把事情簡化：用一本個人手札來記錄想法、小型圖畫、引文和記載生活，第二本畫冊則用來為我的插畫工作塗鴉和打草稿。

從我有記憶以來，我就一直在畫圖。我不覺得我已經畫得夠好，現在畫圖和我九歲時感覺差不多。不過，我已經開始接受這個事實。

我幾度沒有為自己而畫。主要是因為工作太忙、雜事太多，無暇也無意坐下來好好為自己畫圖。這種事情偶爾會發生。當我發現手繪日記對於我的專業有實質幫助時，我就會重拾我的手札。

我把畫過的日記疊放在櫃子裡，很久都不會去翻閱。至於為插畫工作而準備的畫冊，畫完後我就會把它們丟掉（拿去回收），因為沒有必要留著。它們只是我的工作草稿，並不是我真正的想法。

我不常翻閱我的日記。不過，看到以前記錄下來的構想，有時覺得尷尬，有時覺得高興，有時候，甚至還會受到「以前的」自己所啟發。

我喜歡看別人的畫冊，總是能夠鼓舞我，但有時因為覺得我的作品不如人，也讓我自覺像個徹底的失敗者。不過，我多半崇拜其他人能夠以獨特又美麗的方式來表達自己。

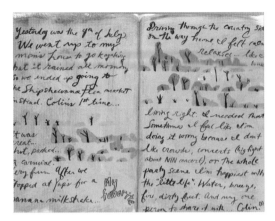

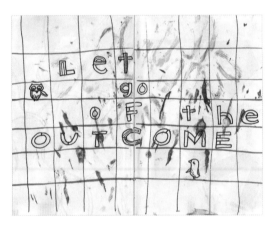

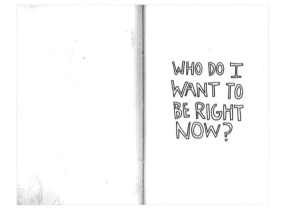

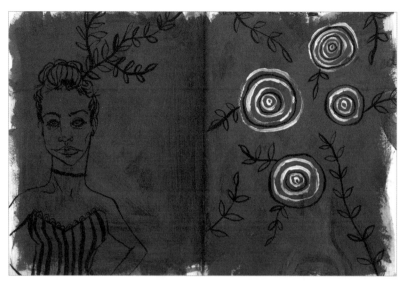

"...if you do follow your bliss, you put yourself on a kind of track that has been there all the while, waiting for you, and the life you ought to be living is the one you are living."
Joseph Campbell, The power of Myth

GOD DWELLS WITHIN YOU, AS YOU. ...EXACTLY THE WAY YOU ARE. GOD ISN'T INTERESTED IN WATCHING YOU ENACT SOME PERFORMANCE IN ORDER TO COMPLY WITH SOME CRACKPOT NOTION YOU HAVE ABOUT HOW A SPIRITUAL PERSON LOOKS OR BEHAVES.

TO KNOW GOD, YOU NEED ONLY TO RENOUNCE ONE THING — YOUR SENSE OF DIVISION FROM GOD. OTHERWISE, JUST STAY AS YOU WERE MADE, WITHIN YOUR NATURAL CHARACTER.
— ELIZABETH GILBERT "EAT, PRAY, L

CAN I DO this?

MAKE SOMETHING OF IT.

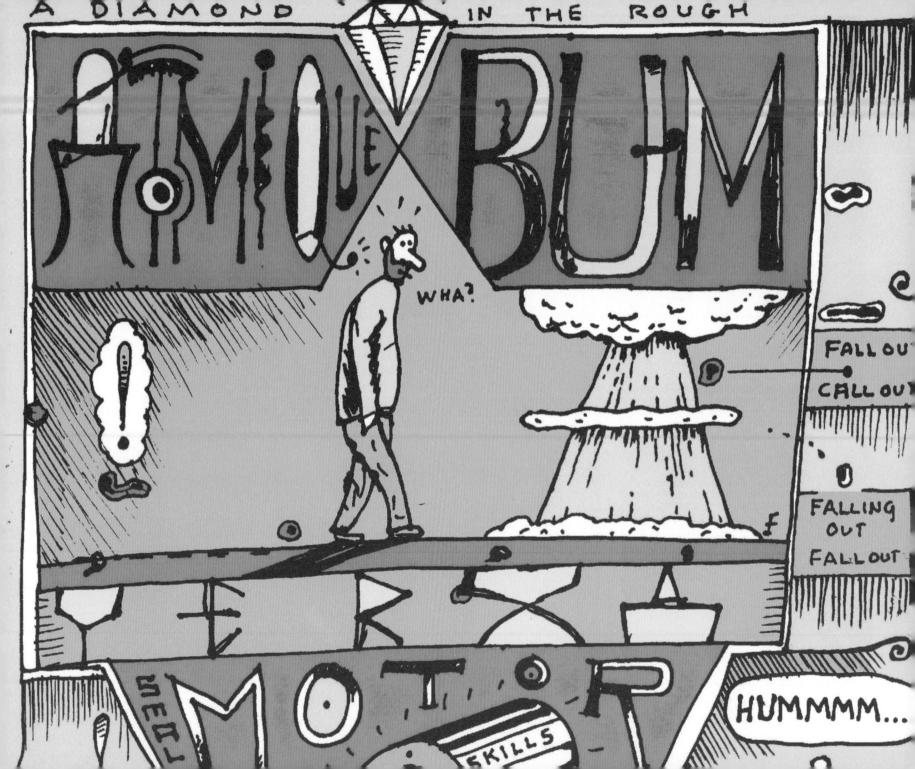

翻舊畫冊像拜訪老朋友

馬克・費雪
Mark Fisher

馬克成長於紐約州北部阿爾巴尼（Albany）外圍，一個叫做艾爾斯米爾（Elsmere）的小村莊。他自紐約州尤提卡市（Utica）的默浩克谷社區大學（Mohawk Valley Community College）取得修業兩年證書，進入紐約水牛城的水牛城州立學院（Buffalo State College）就讀，並取得平面設計學士。現居麻薩諸塞州的洛維爾市（Lowell），從事自由插畫家和設計方面的工作。
▶ 作品網站 www.marksfisher.com

我週末當警衛，值班時間從午夜到早上八點。那是洛維爾市一棟大型的舊工廠，如今做為商業辦公用。值班時，我有幾樣任務需要執行，除此之外，我有好幾個鐘頭的時間可以畫畫冊。雖然上班前會小睡一下，也會以咖啡提神，但我的頭腦還是有點模糊疲倦。於是，我的圖畫有時會顯得鬆散、無條理。我常常會在幾秒鐘的瞌睡中突然清醒，發現畫冊上畫著自己不記得怎麼畫上去的色塊、線條或文字。我把畫冊裡的一些圖掃描到電腦，然後再上色、做效果。

我從 1974 年開始畫畫冊。它們持續記錄著我的工作構想和個人藝術。我隨身攜帶畫冊，每天都畫。我的口袋一定會有一張摺起來的紙，如果我沒帶畫冊，就會把素描畫在紙上，然後再臨摹到畫冊裡。我不畫地方或風景，我畫的主要是我腦袋裡的東西。我以前會隨身把 4 吋寬、6 吋長的小素描本放在褲袋裡。後來，大約二十五年前，我改用 9 吋寬、11 吋長的尺寸。我喜歡半光滑紙面的無酸精裝畫冊，多半用 Sharpie 牌黑色麥克筆來畫圖。

我通常一年畫完四到六本畫冊，目前已經超過八十本，回頭翻閱是一大享受，有時甚至發現多年前的作品居然和現在手上的案子有關。畫冊的形式有助於把作品集結一起，也容易排列在架上。它們對我非常重要，因為保存了許多構想和圖像，多年後我還會從中獲得靈感。翻閱這些舊畫冊，就像是拜訪老朋友一樣。

LUNES
12

Simpático (ex-marinero
en un bar de la plaza de
STAVROS. Intenta hablar
con un alemán diciendo
que conoce SANKT PAOLI, en
HAMBURG, y sus chicas.
Ahora se embarca en un ferry
por 2500 t/mes.

No somos los primeros
extranjeros que llegan
a ITACA disfrazados
de mendigos

 MANESTRA

Comemos una pasta con forma
de ARROZ bastante apetitosa en
la minicocina de nuestro aparta-
mento en la St. ELIAS VILLA
de STAVROS

Una
extraña
pieza
con cara
en primer plano
encontrada en
la cueva de L
en la playa de POLIS

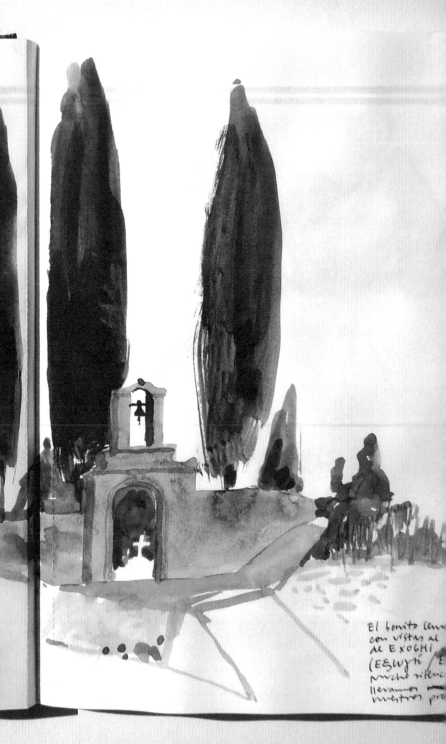

El bonito cemen-
con vistas al
al EXOGHI
(ESWYN E
mucho silen-
llevamos por
nuestros pri

把日記想成一本雜誌

安瑞奎・弗洛瑞
Enrique Flores

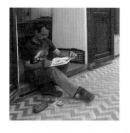

安瑞奎成長於西班牙艾克特曼杜拉
（Extremadura）的小村莊，後來前往
馬德里坎普魯坦斯大學（Universidad
Complutense）研讀藝術，並自倫敦的聖馬
丁藝術與設計學院（St. Martins College of
Art and Design）取得平面設計藝術碩士。
目前於馬德里擔任自由插畫家。

▶ 作品網站 www.4ojos.com

　我的記性很差，寫作和畫圖對我很有幫
助。我每天寫日記，記錄生活的重大事件。我
在日記裡寫和畫的內容包括約會、朋友來訪、
隨想，以及看書、看電影或展覽的心得。我的
旅遊畫冊內容也差不多，只是更具「異國」風
味，因為身處陌生的環境，我能夠看得更多，
心胸也更寬闊。

　我把日記放在書桌上。外出時，會帶著
用於特定專案的其他畫冊（最近的案子包括排
隊的人群、高聳的建築物等等）。旅行時，我
日記不離身，即使晚上也一樣。遺失日記是揮
之不去的夢魘。畫冊裡頭的線條和我專業作品
的線條很不同。我想，我在工作室裡想得比較
多，旅遊時就比較隨興。我在戶外畫圖時，常
常坐在很不舒服的地方，線條和文字當然不像
我在燈光充足、狀況理想的工作檯前所畫的清
楚。我有時會參考我的旅遊日記來製作商業作
品，不過，我還是偏愛新鮮出爐的初稿。

功能主題決定畫冊尺寸

我手邊有很多本畫冊。目前，我用 A4（8¼ 吋
×11¾ 吋）大小的畫冊來畫建築和景觀，在
較不方便的地方（譬如站著）用 A5（5.83 吋
×8.27 吋）大小的畫冊來寫作畫圖，另外還有
更小的 A6（4 吋 ×6 吋）畫冊用來畫人物，
因為我很害羞，不喜歡讓別人知道我在畫他
們。若不考慮重量（整天帶著三本畫冊挺累人
的），如此分類效果很好。趕時間時，我就只
帶 A5 畫冊。水彩容易乾，所以我的畫冊一律
使用水彩和黑墨水。我不用色筆、粉蠟筆、鉛
筆或快乾技術，因為你得被迫攜帶一堆不同顏
色。

　我偶爾會畫特定主題的畫冊。我有幾本畫
冊專畫建築或報紙照片，有些畫冊只拿來做拼
貼畫。這是很好的練習，能夠鍛鍊雙手，我將
它視為我藝術家訓練的一部分。

　我什麼地方都畫，連醜陋的景點也不放

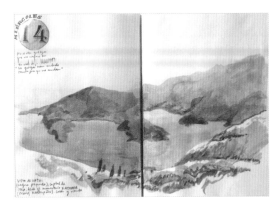

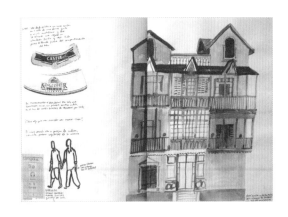

過。我最喜歡的地方是火車站和巴士站，因為我從來不曾開車旅行，而花很多時間等候大眾運輸工具。如果我身處明信片一般的美麗景點，像是巴特農神殿或艾菲爾鐵塔，我就盡量要自己多畫一點。最近，我發現我的畫偶爾會出現可怕的十九世紀圖畫風格，正盡量避免這種事發生。

我對於圖像要比文字來得自在，不過，我寫得也不少。多年前，我旅行時從不帶照相機，兩年前我終於買了一台，因為我發現用水彩複製街道上的手寫標誌非常困難。

塗鴉工具

我從 1990 年左右開始畫第一本畫冊，內容是我第一次長途旅行，目的地為古巴。當時我並不在意媒材品質，使用的是 Bic 藍色原子筆和學校作業簿。自此歷經許多改變和進步（又畫了五十多本）。有一段時間我用溫莎紐頓牌畫冊，畫冊紙張分為五十磅和八十磅兩種，都很容易買到。我用的是較薄的紙，雖然它不適合水彩，但頁數比較多，有一百六十頁，八十磅的只有九十六頁。

最近，我旅行帶的是新買的大本 Moleskine 水彩畫冊。用來畫水彩很棒，但若用來做拼貼畫或寫作就太浪費了，所以我另外用 Midori 牌的旅行者筆記本來寫作、剪貼。我把日記一分為二，恐怕會讓它的魅力和率真大打折扣。我主要使用兩種畫法：墨水和水彩，因此很難找到完美的紙張，適合墨水的不見得適合水彩，反之亦然。

我用的是溫莎紐頓的廉價塑膠盒水彩（Cotman）和一般的畫筆（從不用高檔的柯林斯基牌〔Kolinsky〕）。我很健忘，總不能每兩個禮拜就掉一樣貴重的東西吧。而且，不管是高級還是一般的水彩，畫在我所選用的紙張上，效果都一樣。我使用德國洛特林（Rotring）2.0 書法鋼筆和繪圖筆、泰藍斯（Talens）牌黑墨水和蘸水鋼筆。我很少使用鉛筆、削鉛筆機或橡皮擦。

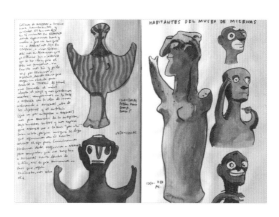

文字和圖畫都是設計元素

我喜歡把我的日記想成一本雜誌，所以，我會用有趣的方式去「設計」它。也就是說，我不會光寫一大篇文字，而會盡量加上風景和人物來做變化。我先畫再寫，所以，我會尋找適合用文字描述的地方，把這些文字當做設計元素。文字對整體構圖幫助很大，要小心分配比例。另一方面，我畫冊裡的內容絕不另做他用，這讓我感到很放心。我從不因為不喜歡某張畫作而撕毀頁面。差勁的圖也是畫冊的一部分，它證明你見多識廣，就像人們說的，它非終點，而是一段旅程。而且說不定，以後年紀漸長、經驗更豐，回頭看這些畫作，「差勁的」畫也許會變成「滿意的」作品呢！

ENRIQUE FLORES

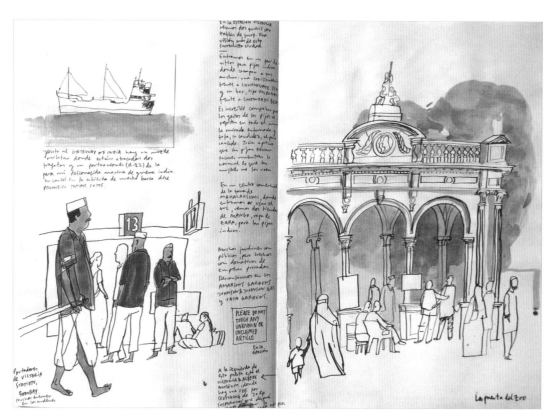

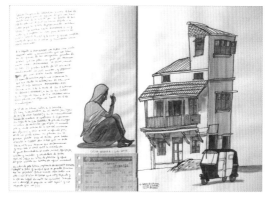

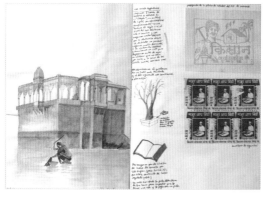

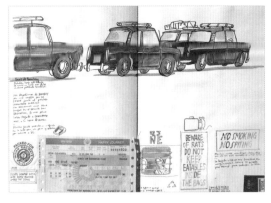

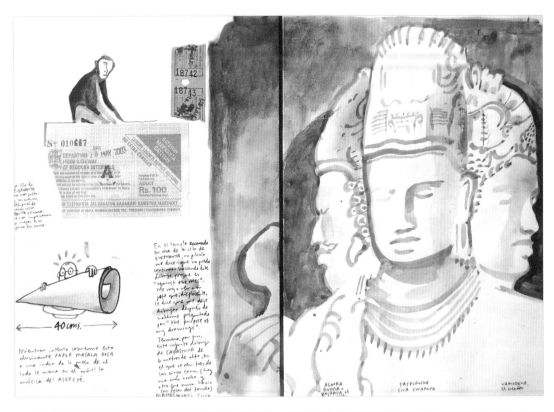

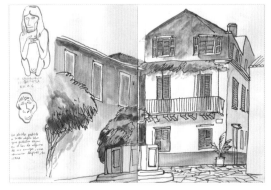

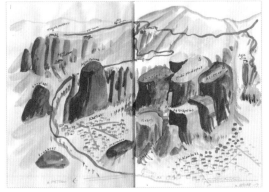

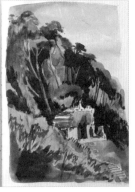

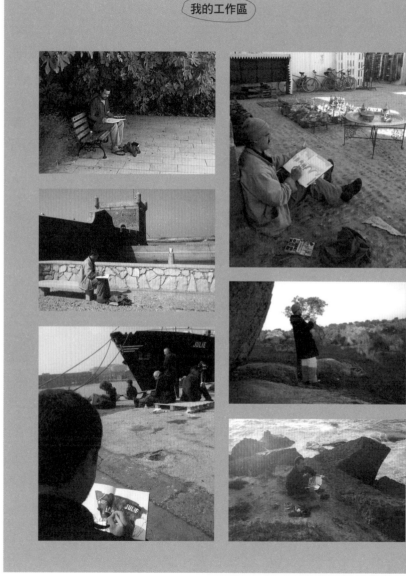

我的工作區

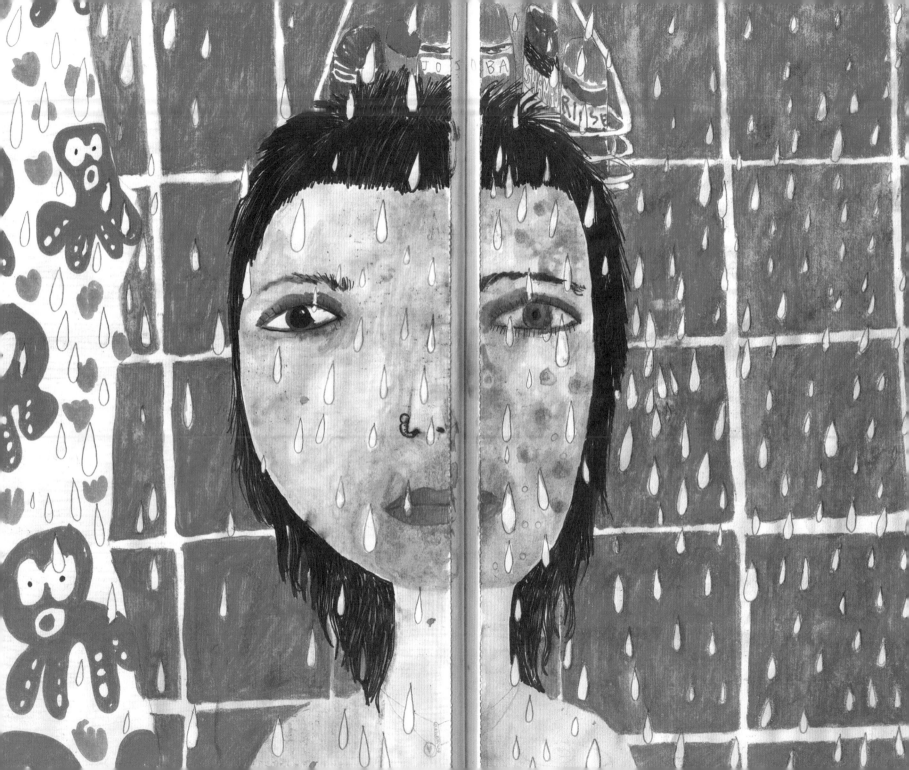

必須畫到最後一頁

寶拉‧蓋維瑞亞
Paola Gaviria

寶拉成長於厄瓜多爾和哥倫比亞。她在哥倫比亞美德琳市（Medellin）唸視覺藝術，也在澳洲雪梨修過短期課程。現居雪梨。她表示：「我主要是藝術家，但有時候得當煮飯婆、保母、服務生，還要當其他藝術家的模特兒，每日各種工作都會沾上邊。」她的作品散見於許多網站。
▶ 作品網站
www.flickr.com/photos/powerpaola

一開始，我的畫冊是用來抒發私人感受，時間久了，就從個人日記，變成我藝術家工作的一部分。它們只透過圖畫，就能描寫我的生活，敘述故事，或圖示特定主題，是我的日記，同時也是深思熟慮的藝術形式，它們是讓我的私生活變成公眾話題的真實日記。恐怕我是有一點自我表現狂吧。

我把畫冊或日記視為私密物品，所以畫圖時，能夠感到不受拘束；當我改用單張紙或畫布等其他材料，我的畫法便完全不同。可能是因為在畫冊中，我覺得我是為自己而畫，不是為了別人——即便我知道它們會被公開展示也一樣。還有，畫冊有封面，內容不會立刻被看見，一切就憑自己完成，因此能夠用來與讀者創造更為複雜的關係（例如跟油畫相比）。

我畫了一輩子。素描是我瞭解世界的方式。我也畫油畫，但那是不同的感受。對我來說，油畫是身體，素描是心靈。我有時會停筆，但次數不多，也不會持續太久。我停筆是因為我極度悲傷，諷刺的是，重拾畫筆能夠讓我走出沮喪。

我有一本隨身攜帶的畫冊，想到的、注意到的事，什麼都畫，什麼都寫。我在等火車或公車的時候，就會畫畫冊。畫冊裡完全沒有秩序可言。在這本特別的冊子裡，我完全不限制主題和媒材。

不過，我在家或工作室還有其他的畫冊，裡面的內容就嚴謹多了，譬如：遵照我訂出的題目或主旨，或者限定自己只用一種墨水，只探索一個題材，只針對一個特殊主題講故事。所有的畫冊只有一個規則：我必須畫完他們；也就是說，我必須畫到最後一頁。

有時候，我會認真地手繪日記，以成品為導向。例如，我上個月的作品全都關於我住的鄰近街坊（雪梨市的國王十字區），這是有爭議性的地區，算是紅燈區。這一系列作品是為了一個畫廊展覽而畫。所以，每天我會在不同時間到各家咖啡館畫人物、情趣用品店、街道、街上的東西等等。畫這些作品時，我非常清楚自己想要什麼，因為我謹記這些畫是做為

展覽之用。然而其他時候，我畫圖是因為身不由己。我會說，這是一種當下的衝動，也是紀律的實踐。

流浪生活適用小型畫冊

我通常使用小型畫冊。不過，我住在巴黎的兩年間，想法有了改變。每件事都如此新奇，我全部都想畫下來。我迷上了畫畫冊，無法自拔。我畫完第二本時，發現我想以它做為我主要藝術創作的一部分。還有，我過著幾近流浪的生活，帶著它們要比帶著大型作品容易得多。

旅行改變了我的手繪習慣。我每次旅行喜歡帶本新畫冊。有時候，我到某個地方只是為了畫圖，而有的時候，我只是照張相，然後回到工作室再畫，當然，畫出來的圖，在影響和經驗上，都和旅行時畫的有很大差異。

對我來說，啟用新畫冊是很困難的事。如果畫冊紙張昂貴，更是難上加難。我發現，用

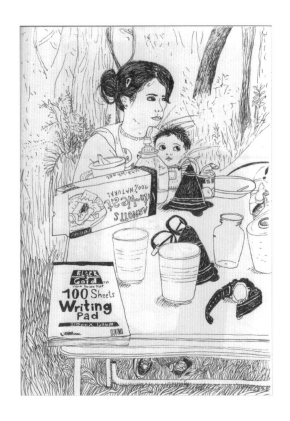

便宜的紙張來畫比較容易，比較不可怕，壓力比較小。還有，選定主題也是個困難的過程。總之，第一幅畫總是令我害怕、恐懼。

塗鴉工具

我最喜歡 Moleskine 和溫莎紐頓的素描本，不過，有時間的話，我喜歡自己做。我最近學會了書本裝訂，現在我偏愛使用不同的紙張和形狀自己裝訂畫冊。我畫圖喜歡用墨水筆、0.05 彩色筆、原子筆、色鉛筆、0.7HB 與 0.5HB 鉛筆。

我把許多本畫冊放在雪梨家裡工作室的 Converse 鞋盒裡，但在哥倫比亞還有更多盒畫冊。有些被畫廊收藏，還有一些賣給收藏家，被帶到我不知道的地方。和我的油畫相比，我更喜愛我的畫冊；我賣掉它們時，總會感到難過。但賣掉油畫不會有這種感覺。

POWERPAOLA
PAOLA GAVIRIA

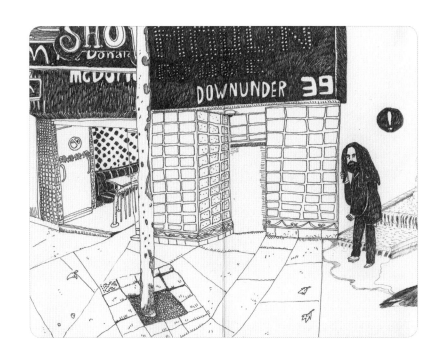

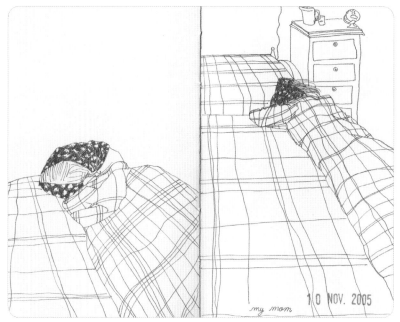

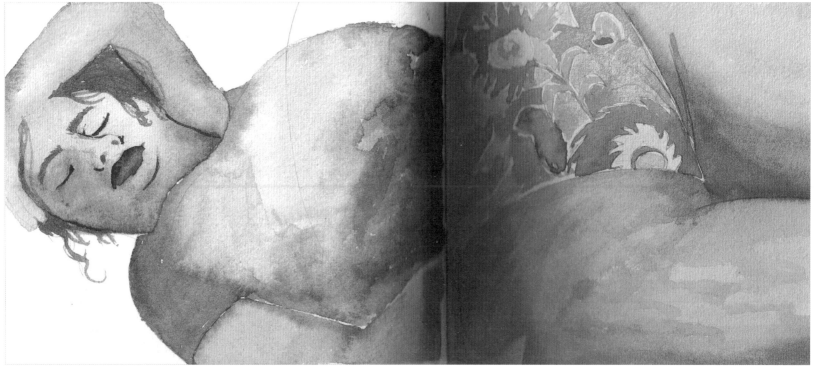

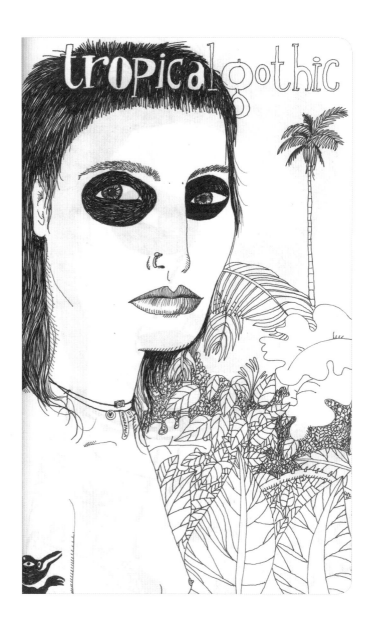

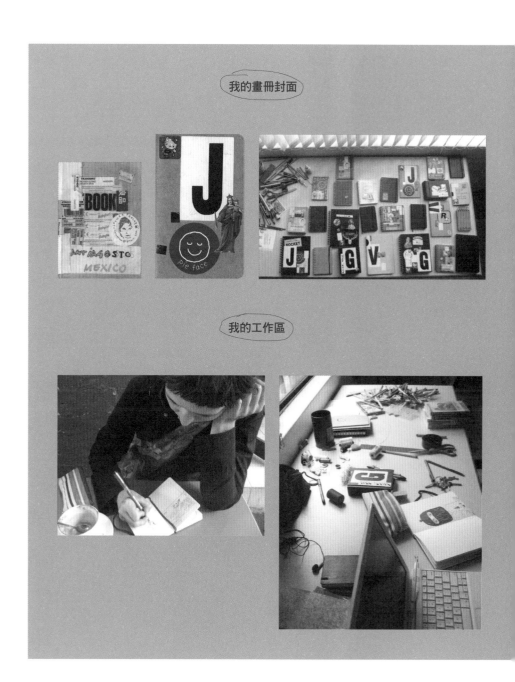

我的畫冊封面

我的工作區

畫畫是偷閒法寶

貝瑞·果特
Barry Gott

貝瑞在俄亥俄州的克里夫蘭（Cleveland）長大，目前仍居住此地，但希望能在其他地方終老。他自寶林格林州立大學（Bowling Green State University）獲得藝術學士。他在家中工作室從事童書插畫、卡片文案與繪畫工作，還可以一邊搜括冰箱食物。童書畫作以麗莎·惠勒（Lisa Wheeler）所著的《恐龍曲棍球》（*Dino-Hockey*）為代表，卡片作品由再生卡片公司（Recycled Paper Greetings）印製。

▶ 作品網站 www.barrygott.com

我的畫冊算是我的娛樂。它們提供放鬆和遊樂的機會。我不在乎圖是否合邏輯或畫得夠好，這種心態很有幫助，因為裡頭的畫既不符邏輯，畫得也不好。我畫畫冊是為了自娛，完全拋開從事插畫工作的一切規則和期許。仔細想想，我經常畫，因為可以暫時逃離「真正的」工作。

我畫畫冊時，通常應該是坐在陽台，小孩就在後院玩。理論上來說，我是在監督他們，但理論從未經過實際驗證。如果我是在電腦上畫，則是清晨時分，伴隨我的還有一大杯咖啡。

我只在獨處時，或者我太太埋首於書冊時畫。如果我更常離家，或許就會在公共場合畫圖。而現在，畫畫素描對我來說，就像是拿瓶啤酒，閒躺在吊床上，看著天空浮雲飄過。

我拿起畫冊畫圖是一時興起，絕非事前計劃。我畫圖的頻率似乎與我的正職是否有趣洽成反比。如果我正在趕畫三十二頁的「快樂兒童要守規矩」，裡面沒有恐龍踐踏阿瑪哈市，也沒有大烏賊從水溝裡冒出來吞掉貴賓狗，那麼，我鑽到畫冊裡的時間就會比較多。

我一直在畫，就像開車或走路一樣正常。我一直忘記並非每個人都畫圖。小時候，我畫在父親從工廠帶回來一箱箱印壞的油漆桶標籤上。大學時，我的素描本內容主要是那些足以毀滅地球生物的詩文。之後，我又為動物園的動物速寫。然後，我一度愛畫卡通狗，牠們乘著氫氣氣球漂浮、騎著獨輪車。

畫冊比電腦作品更富場景感

我畫圖的方式有兩種：在紙張上、在電腦裡。

我用的是 Cintiq 電腦手寫板，可以直接在電腦螢幕上畫圖，不過，這和直接畫在紙上還是有很大不同。兩種我都喜歡，都能夠表達我的創意。

我在紙上的塗鴉有點像奇怪的透視畫，或是火星歌劇的佈景設計。我的電腦繪圖多半沒有這種場景般的特性；它們偏向角色研究。用

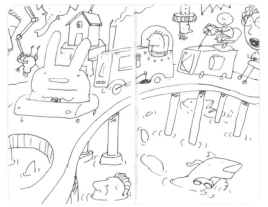

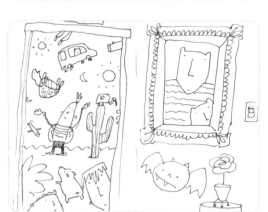

電腦作畫時，我比較不會留意到版面邊緣，就不會覺得要畫滿一整頁。

　　雖然我的素描充滿即興和有趣的特質，可是，擁有一本貨真價實的裝訂畫冊對我很重要。跟散裝的紙張比起來，畫冊讓我更刻意去畫。還有，如果是一本冊子，我就比較不會亂丟，或拿來當作購物清單。我唯一的規則是：畫圖速度比平常更慢一點。如果我畫得太快，會越來越散漫打混，最後，每頁盡是看不懂的拙劣塗鴉。

　　有時候，通常是工作太忙時，我會連續好幾個月不畫畫冊。到頭來，我發現自己變得很無趣，我的寵物不敢靠近我，我太太改叫我愛生氣的壞脾氣先生。這就是我的畫冊重現江湖的時候了。別誤會，我熱愛我的工作，從中獲得許多樂趣。不過，花點時間把腦中閃過的靈感抓下來塗塗畫畫，我的創意油箱才會加滿。

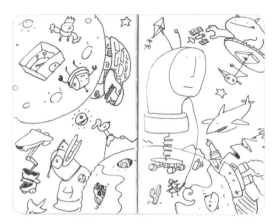

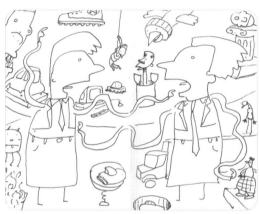

塗鴉工具

我最喜歡 Moleskine 小型素描本。我喜歡它們剛買來空白的時候,有「新畫冊」的味道。為了消弭空白頁給人的緊張,我會先在中間畫一張大臉,然後慢慢向外畫。

我使用的是 Pigma Micron 筆。我不用會弄髒畫冊紙張的筆。電腦畫圖時,則用 Corel Painter 或 Adobe Illustrator 繪圖軟體。

我常把畫冊隨手丟在書桌上、掉到一大疊紙張裡、埋在一堆咖啡杯和 CD 底下,儘管如此,我還是很重視我的畫冊。翻閱它們時,看到它們完全以我的筆法流瀉出我自己的心聲,會感到一種真正的滿足感。

對於那些躍躍欲試的人,我的建議是:放鬆。讓它變得有趣。如果畫冊上有「本書所有人」這一行,請填上「歐普拉」(Oprah)。

Barry G.tt

我的電腦速寫作品

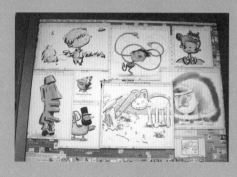

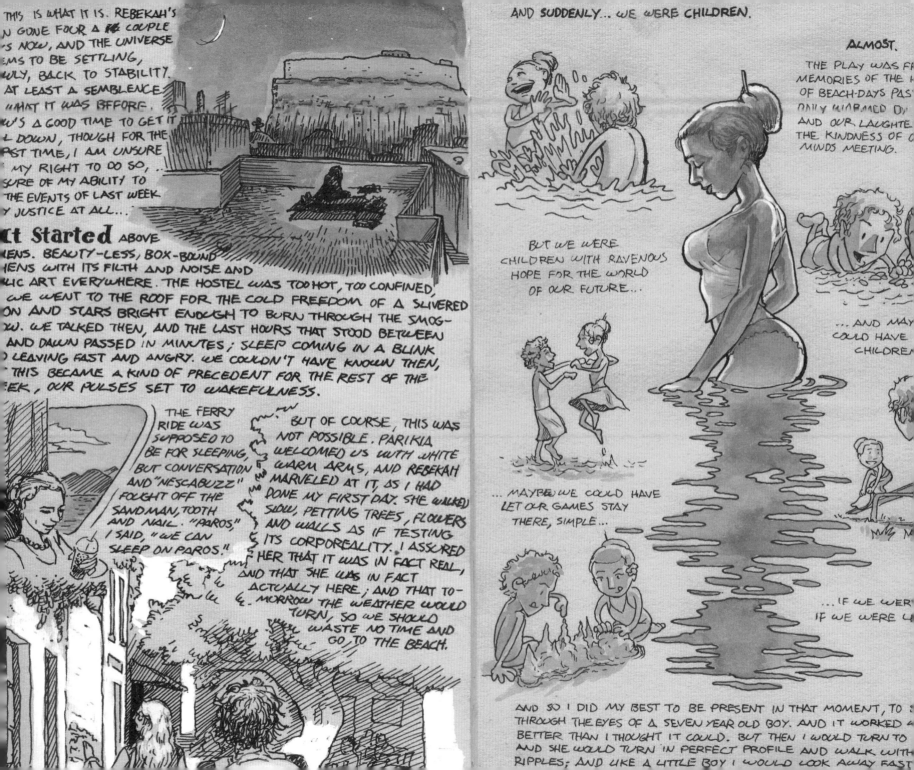

THIS IS WHAT IT IS. REBEKAH'S ...N GONE FOUR A COUPLE ...S NOW, AND THE UNIVERSE ...EMS TO BE SETTLING, ...WLY, BACK TO STABILITY. ...AT LEAST A SEMBLENCE ...WHAT IT WAS BEFORE. ...W'S A GOOD TIME TO GET IT ...L DOWN, THOUGH FOR THE ...RST TIME, I AM UNSURE ... MY RIGHT TO DO SO,SURE OF MY ABILITY TO ...THE EVENTS OF LAST WEEK ...Y JUSTICE AT ALL...

It Started ABOVE ...ENS. BEAUTY-LESS, BOX-BOUND ...IENS WITH ITS FILTH AND NOISE AND ...LIC ART EVERYWHERE. THE HOSTEL WAS TOO HOT, TOO CONFINED, ...WE WENT TO THE ROOF FOR THE COLD FREEDOM OF A SLIVERED ...ON AND STARS BRIGHT ENOUGH TO BURN THROUGH THE SMOG- ...W. WE TALKED THEN, AND THE LAST HOURS THAT STOOD BETWEEN ...AND DAWN PASSED IN MINUTES; SLEEP COMING IN A BLINK ...D LEAVING FAST AND ANGRY. WE COULDN'T HAVE KNOWN THEN, ... THIS BECAME A KIND OF PRECEDENT FOR THE REST OF THE ...EK, OUR PULSES SET TO WAKEFULNESS.

THE FERRY RIDE WAS SUPPOSED TO BE FOR SLEEPING, BUT CONVERSATION AND "NESCABUZZ" FOUGHT OFF THE SANDMAN, TOOTH AND NAIL. "PAROS," I SAID, "WE CAN SLEEP ON PAROS."

BUT OF COURSE, THIS WAS NOT POSSIBLE. PARIKIA WELCOMED US WITH WHITE WARM ARMS, AND REBEKAH MARVELED AT IT, AS I HAD DONE MY FIRST DAY. SHE WALKED SLOW, PETTING TREES, FLOWERS AND WALLS AS IF TESTING ITS CORPOREALITY. I ASSURED HER THAT IT WAS IN FACT REAL, AND THAT SHE WAS IN FACT ACTUALLY HERE; AND THAT TO-MORROW THE WEATHER WOULD TURN, SO WE SHOULD WASTE NO TIME AND GO, TO THE BEACH.

AND SUDDENLY... WE WERE CHILDREN.

ALMOST.

THE PLAY WAS FR... MEMORIES OF THE H... OF BEACH-DAYS PAST... ~~DAILY~~ WARMED O... AND OUR LAUGHTE... THE KINDNESS OF O... MINDS MEETING.

BUT WE WERE CHILDREN WITH RAVENOUS HOPE FOR THE WORLD OF OUR FUTURE...

...AND MAY... COULD HAVE... CHILDRE...

... MAYBE WE COULD HAVE LET OUR GAMES STAY THERE, SIMPLE...

...IF WE WER... IF WE WERE L...

AND SO I DID MY BEST TO BE PRESENT IN THAT MOMENT, TO S... THROUGH THE EYES OF A SEVEN YEAR OLD BOY. AND IT WORKED... BETTER THAN I THOUGHT IT COULD. BUT THEN I WOULD TURN TO... AND SHE WOULD TURN IN PERFECT PROFILE AND WALK WITH... RIPPLES; AND LIKE A LITTLE BOY I WOULD LOOK AWAY FAST...

畫畫是我做過最真實的事情

西慕斯 · 海佛南
Seamus Heffernan

西慕斯在新英格蘭州長大,現居奧瑞岡州的波特蘭市。他最近剛自太平洋西北藝術學院(Pacific Northwest College of Art)取得繪畫藝術學士,並前往希臘的愛琴海藝術中心(Aegean Center for the Fine Arts)修習了一學期的課程。他是自由插畫家、畫家、漫畫家。作品散見於各大選集,包括《波特蘭小人物漫畫選集》(*The Portland Nobodies Comics Anthology*)、《明信片:從未發生的真實故事》(*Postcards: True Stories that Never Happened*)與《波特蘭娛樂書》(*The Portland Funbook*)等。
▶ 作品網站 www.seaheff.com

我從會握蠟筆以來,就開始畫圖。母親蒐集了一大疊我從三歲開始畫的畫冊,裡面多半畫滿了喀爾文式的人物,以及在構造上根本不可能成真的超級英雄。這是我表達自我最重要、最直覺的方式,也是讓我快樂健康的要素。我畫得少的時候,心情會萎靡沮喪,我想,最久有好幾個禮拜不曾動筆。一段時間不畫,我就會陷入低潮,一旦重拾畫筆,看到自己疏於練習,心情更糟。

不管到哪裡,我一定隨身攜帶我的畫冊和寫生工具。

不同的冊頁有不同功能,依據我的生活狀況和環境,畫冊也隨我的需求而改變。旅行時,我的手札記錄我的體驗,也是各種文化的研究成果。在家的時候,它們的功能是讓我保持技術精進,以及為更大幅的畫作進行研究練習。然而,我認為畫畫冊是我做過最真實的事情,它們的範疇和趣味遠比最後成品來得重要。在畫冊裡,我想畫什麼就畫什麼;而畫插圖時,我通常得依照客戶一時的興致來構圖。我為自己而畫時,容許錯誤和沒有結果,但在工作成品上,就沒有那麼自由了。

我喜歡讓畫冊中的作品依時間順序排列,也喜歡一口氣把整頁畫滿,不過,往往在隔天或幾個禮拜後,我沒有辦法回頭在舊作旁邊加上不相干的圖畫。我不喜歡拼貼,盡量都用墨水畫,所以常常弄髒頁面。我把文字也視為畫圖的一部分,會花時間寫上花俏的字體,把文字內容融入創作。我盡可能讓每一頁、甚至整個跨頁的創作維持平衡的美感。文字在這方面很有用。

在我還沒看過克里斯 · 維爾(Chris Ware)首次發表的畫冊《新奇記事簿》(*The Acme Novelty Datebook*)之前,我對畫冊沒有費太多工夫,既未花時間好好創作每一頁,也不講究跨頁構圖的平衡,而且認為文字無足輕重。另外,一直到我上大學,我都很少寫生,現在卻成了我最常做的事情。

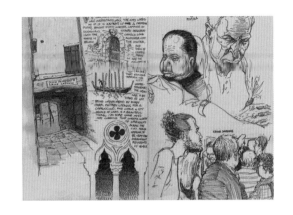

我畫畫冊時，通常以別人會看到內容為前提去設想，所以，凡是我不想讓別人看到的東西，就不會畫在裡頭。藝術就是要給人欣賞的，許多人似乎真心喜愛它們。我特別喜歡讓小孩子看我的畫冊，因為能夠鼓勵他們多畫。

旅行時最有靈感

我旅行的時候，靈感特別多。我有一台照相機做為備案，不過，我多半以手繪方式記錄人、事、地。這麼做能夠加強「地方」對我產生的影響。旅行彌足珍貴、稍縱即逝，而一般觀光客走馬看花，忙著按快門，然後回家欣賞他們去過地方的照片，大大削弱了旅行的珍貴性，讓它變得更匆忙。透過小小的照相機鏡頭來體會異國經驗真是沒道理啊，因此，我盡力透過雙眼、心智和雙手來表達所看見的一切迷人事物。將出國經驗內化，它便能在你的記憶中產生共鳴，這是一般觀光客體會不到的。當你花了三個小時描繪古羅馬市集（Roman Forum）的壯觀景象，你將帶著永不磨滅的記憶離開——微風的味道、大理石的光澤、三十幾種語言交錯低吟。我在家比較不會想畫畫冊，主要因為凡事都如此「平常」，而且我下個禮拜還會待在這裡。

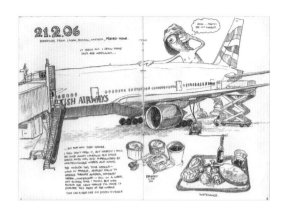

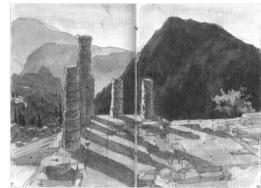

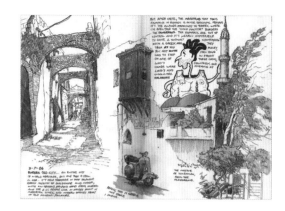

塗鴉工具

我一度喜歡線圈硬皮封面的較大型素描本（11吋×14吋），可以畫出比較大的畫作。可是，當我開始密集旅行後，大尺寸不好攜帶，紙質和耐用性卻變得更重要。我有一本手工畫冊，用版畫紙裝訂，小說般大小，它改變了我的一生。它的質感和確實性，刺激我認真地畫。從此以後，我就自製畫冊、自己畫封面。這麼做不但省錢，還能選擇喜歡的紙張、決定頁數、尺寸等等。它帶有「書的味道」，這也是我開始自己裝訂畫冊的主要原因。像是把藝術品握在手中，翻開欣賞，有一種觸覺上的美感。這種人和作品間的親密感，是無法從數位影像藝術或彩繪這類現代藝術中得到的。

我的畫冊主要使用墨水和普通的水彩，有鉛筆的筆觸，甚至還嘗試過蛋彩畫（egg tempera）。我用的是裝有自來墨水管的洛特林藝術筆（Rotring Art Pen），細字或極細字，

這是我能找到最近似蘸水筆、又攜帶方便的替代品。我花了好幾年時間試用各種防水墨水，最後決定使用老牌的希金斯黑墨水（Higgins India Ink），因為它比較不容易阻塞在極細緻的洛特林筆管中，又能畫出最飽和的黑色。我還使用吳竹墨水毛筆，裡面也裝同樣的墨水。

不斷地畫

我的建議是：隨身攜帶你的素描本，並不斷地畫。套句我的老師約翰・艾貝爾（John Abel）的話：「只要坐著，就要畫圖。」盡量從觀察下筆，因為這能夠豐富你的「語彙」，為你從心創作出的成品增添真實性和份量。把畫冊跨頁當作畫布，專注地思考構圖和文字配置。要不斷地畫。

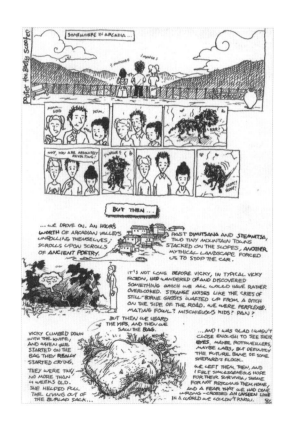

DRAWING HANDBOOK

This book is complete and unabridged. It is manufactured in conformity with government regulations for saving paper.

this is the day before the 9/11 anniv

I think about that day a lot. I left that ju

open in my place

display.

two water-

self port.

afternoon.

the
i did
daily

march 22, 06
7:46pm over here
at BLACK BUTTE—
Just found the clip
pages of Van Gogh's
drawings. Reminded
me of my last c-
conversation with
Jason Novak
re: the man.
I felt like
Van Gogh. Just today drawing
the back woods / pines here
mostly in watercolor & graphite.

APRIL
11, 06
THIS mon
Jaime sent
b mail. I commit
to IVY GLIC
Friday. Ap. 7.
BIG DAY,
HAD SECOND
OUGHTS OVER
VICMO., BUT A
Feeling more and
RE EMBOLDENED
MY DECISION OF
DECISION TO
RESENT ME

MAY 2, 06 - tu
is wonderful. Clear
way up to 70° State
For this noon. MU

September 10
2006
Saturday aft

m 2
6.5
Un
Se

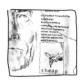

我不會隨興塗鴉

克特‧哈洛門
Kurt Hollomon

克特成長於奧瑞岡州的波特蘭市，大學念西雅圖的貝利藝術專科學校（Burnley School for Professional Art）。目前是插畫家，並在波特蘭的太平洋西北藝術學院（Pacific Northwest College of Art）教授素描和插畫。他為許多書畫過插畫，包括《步行》（On Foot）、《準備就緒》（In Gear）和《冒險日記》（The Adventure Journal）等。
▶ 作品網站 www.kurtdhollomon.com

在裝訂好的畫冊中畫圖有一種滿足感，因為你是浸淫在書冊的世界。裝訂的畫冊含有無限尊崇地位，因為它不是隨意的偶然，是你長時間慢慢填滿一本書，而非一件單獨、毫無關聯的作品。我喜歡我的作品有宏大的目標，並把它們依序放入畫冊中。而且，冊子能夠整齊地排放在書架上，就像圖書館一樣。

我的第一本畫冊，是我帶人遊覽阿拉斯加山脈時，隨身攜帶的一本口袋大小的線圈筆記本。那是 1979 年，我十九歲。上了藝術學院後，我開始畫畫冊，不過當時比較堅持不懈，因為我畢業後的第一份工作，是在西雅圖的博德－裴琳－諾倫德廣告公司擔任藝術總監，這些畫冊的主要目的，在於記錄工作上的構想。至今我仍保有這些畫冊，它們讓我記起我專業生涯的演進和發展。

我總是畫冊不離身。可以一整天待在工作室畫畫冊，手邊有多本素描本同時在畫。我有六個小孩，目前至少有兩人上藝術學校，每個小孩都畫畫冊。

旅行不會改變我和畫冊之間的關係。我隨時帶著適合的畫圖工具，以及最起碼兩本畫冊，其中至少有一本是線圈裝訂，我才能撕下作品送人或賣掉。今年夏天，我在畫冊裡畫了不少素描和水彩畫，也用線圈裝訂的便條本來畫水彩和素描。我通常帶著各種尺寸的畫冊，今年三月我的墨西哥之旅便是如此。通常我用墨水來畫，但最近我到奧瑞岡海岸及奧瑞岡中部沙漠旅行時，用的則是水彩。

我喜歡畫冊裡的作品看起來精美完整，而不是速寫，多少會設計一下版面。在我的私人日記裡，我把頁面直分為兩欄，並在圖畫四周寫上文字，就好像放進插圖一樣。我的畫通常有特定意圖——就像是它們本來就存在於此。我不會隨性塗鴉。

每次換新畫冊，我都會先畫書名頁，如同傳統的書。我一度在畫冊首頁畫地圖，就根據當時生活周遭發生的事情來畫。

偶爾我會給自己出功課。最近，我選了一個題目，就是用不同的線條來畫手用工具。然

後，我為它們上色，用不同方式做背景。我也曾用我的攀岩裝備來做各種構圖。近來我迷上這個過程 它帶來很大的滿足感。

這些實驗成果有許多上了我的網站，而且還幫我接到新案子。

塗鴉工具

我都用 8½×11 吋的坎森牌（Canson）標準黑色素描本。我把它們想成是我的作業簿。遇到打折的時候，會一次買個兩、三本。

我用的筆是 01 的黑色麥克朗（Micron）筆。另外，我還會帶幾支 005、還有 03 或 05 的筆。我隨身帶著我的溫莎紐頓牌水彩底色組，和一枝 Yasutomo 水彩畫筆。我畫了不少水粉畫。這些東西都放在一個木製美術盒裡，裡面還有一枝溫莎紐頓牌 1½ 吋混合貂毛平筆和 6 號圓筆。需要用林布蘭特牌（Rembrandt）軟性粉蠟筆為我的墨水畫上色時，通常就是我停筆的時候，我會等到回工作室再做——因為很容易弄髒周圍環境。在工作室的時候，我會用彩色墨水、傳統的竹筆和各式各樣的蘸水

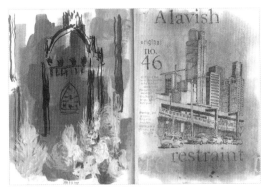

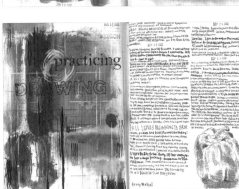

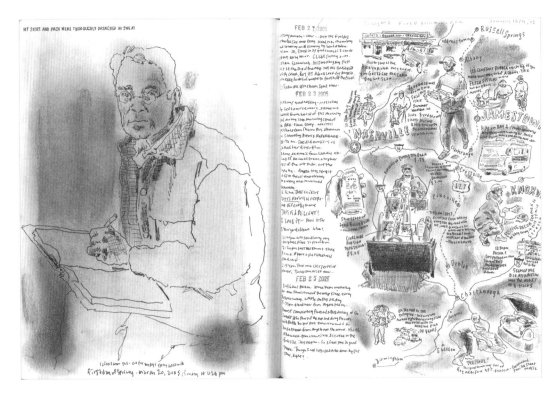

筆。最近，受到我學生的影響，我也開始使用 NIB Sharpie 中型簽字筆和原子筆。

畫圖是我的藝術，是藝術的根基。我教畫畫，自己也畫畫；這是我的終身職志。我畫了這麼多年，這就是我必須做的事情。就是這麼簡單。

KURT D. HOLLOMON

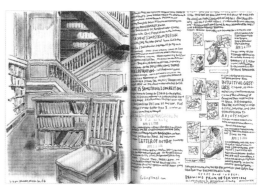

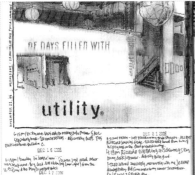

EMPHASIZE

self-expression

above all else

in danger of being

a nontraditional

period décor

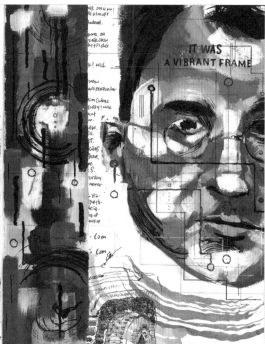

my life changed

IT WAS A VIBRANT FRAME

DRAWINGS ARE A WAY OF FINDING YOUR WAY THROUGH something

didn't mean to do it

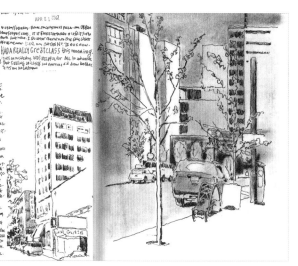

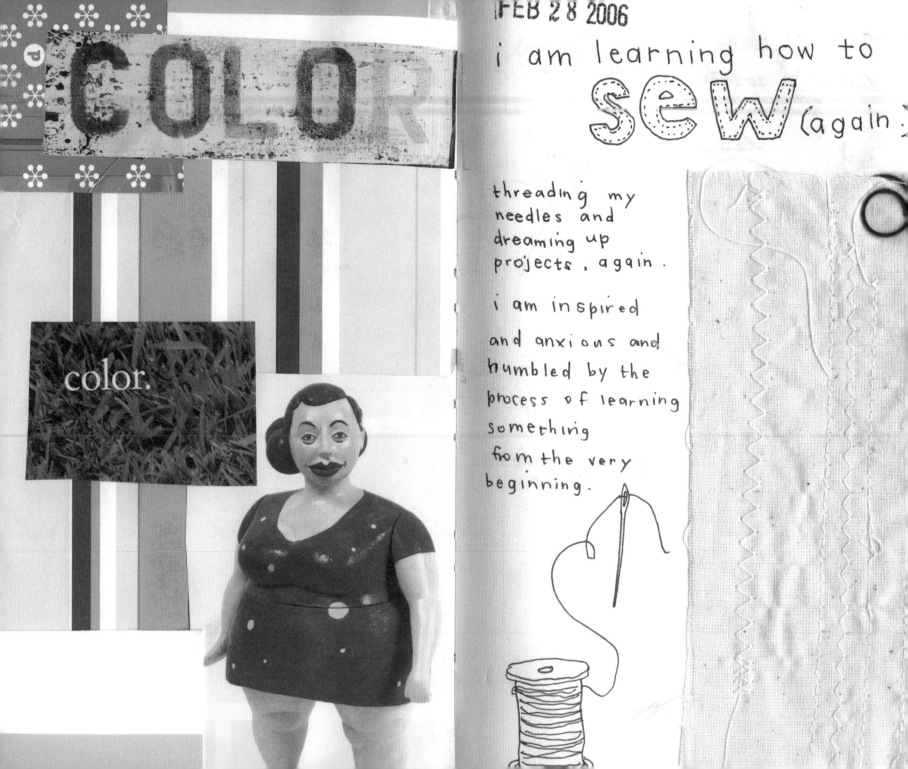

COLOR

color.

FEB 28 2006

i am learning how to **sew** (again)

threading my needles and dreaming up projects, again.

i am inspired and anxious and humbled by the process of learning something from the very beginning.

專屬的生命之書

克莉絲汀・卡斯特洛・修斯
Christine Castro Hughes

克莉絲汀出生於菲律賓，在加州的普蘭西亞（Placentia）長大。她大學念的是新聞和美國研究，現在與夫婿拉瑪（Rama）住在加州的葛蘭戴爾（Glendale），一起經營達琳設計公司（Darling Design）。
▶ 作品網站 maganda.org

我藉由手繪日記來提醒自己世界上有哪些美好的事物，要能放手，縱情而為，擁抱生命。我盡量在每個星期一寫一份當週「好事」清單，並隨時更新。

我的日記是生活的記錄，但絕不完整。偶有傑作，但多半會搞砸。我在日記裡的創作，有時候會演變成大型畫作，或客戶的設計案成品。不過，除了我以外，日記裡的創作多半無人能動、無人能看。

每次只要出去一整天，咖啡店也好、海灘也罷，我都帶著日記。你永遠不知道何時會靈光乍現。我沒有什麼老規矩，不過，當我獨自外出吃午餐，入睡前躺在床上，或者和我老公拉瑪在客廳進行藝術之約時，我都會手繪日記。

我從小就寫日記，但一直到高中後的暑假，我去荷蘭拜訪我老哥湯姆，才開始手繪日記。他為我買了我生平第一本空白手札，鼓勵我素描和剪貼。過去幾年來，在莎布琳納・沃德・哈瑞森（Sabrina Ward Harrison）等藝術家和拉瑪的影響之下，我的畫冊視覺性越來越強，也變得比較沒有秘密和告解的味道，而有更多希望和慶祝的內容。

我常常陷入寫作和畫圖之間的三角習題。由於我的教育和經歷，寫作比較能夠信手拈來，所以，有時文字戰勝圖畫。但我總是被畫圖的欲望拉回來，不管是刻意還是無意。

空白頁絕對會讓我心生畏懼。我常常胸懷壯志，希望能以偉大傑作展開新畫冊，不過總是事與願違。我畫過最棒的首頁，都是我不假思索、輕鬆快樂之下畫出來的。

容許錯誤發生

我一度為自己訂定規則，像是「每一頁都畫完才能換一本新畫冊」，或是「我不能把不喜歡的創作蓋住」，可是，這些規則我一樣也沒遵守。所以，現在我什麼規則都沒有。

我喜歡在書冊裡畫圖。我就是喜歡它握在手中的感覺，還有放在包包裡、安坐在書架

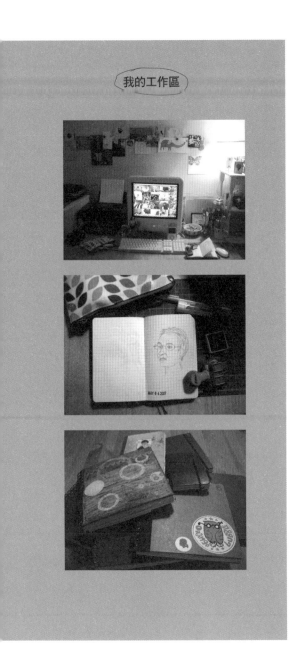

我的工作區

上的樣子，宛如我專屬的生命之書。如果我在一張紙或畫布上作畫，我可能是為別人而畫，像是客戶或展覽等。如果我在日記裡作畫，那麼，我就是專為自己而畫，純粹出於愛好。

塗鴉工具

連續多年來，我用的是卡卻特牌（Cachet）線圈裝訂的方形素描本，不過，9×9吋的尺寸過大，無法隨時攜帶。於是我換用 Moleskine 畫圖專用畫冊，然後又換成有金箔頁面和絲帶書籤的艾克薩康塔牌（Exacompta）的日記本，這是我看到一位藝術家使用它之後去網購的。現在，我用的是在本地美術用品店購買的手裝書牌（Hand Book）藝術家日記。我喜歡這本新日記，它是 5½×5½ 吋正方形，有綠色的布質封面，紙張很棒，厚度適中。

至於畫筆，畫素描時，我用的是麥克朗 .005，寫字或塗鴉時，則用高空抗壓鋼珠筆（Uni-ball Vision Elites）或中性筆（gel pen）。我用的筆一定要防水，之後才能用水彩上色。旅行時，我會用普蘭牌（Prang）水彩。在家或在工作室，就用溫莎紐頓牌水彩、水粉彩或立奎泰克斯牌（Liquitex）壓克力顏料。我還用奎由拉（Crayola）彩色筆、蠟筆和各色水性印泥。我喜歡狄克森‧堤康德洛加（Dixon Ticonderoga）2號鉛筆，不過，我對鉛筆並不挑剔。我還做拼貼，使用的材料五花八門，包括：橡皮印章、紙片、碎布、古老畫片、蒐集的幸運餅乾籤語等許多東西。

我把新近完成的幾本畫冊放在工作室的書架上，其他的則收到衣櫃的一個盒子裡。它們對我非常珍貴。當我回頭翻閱它們時，有時會覺得很窘，常有懷舊之情，但多半還是引以為傲。

我認為每個人都應該手繪日記。放手去做吧！當你不汲汲營營時，就可以發現它的樂趣和美好，所以把你自己放開來吧。盡量弄得亂七八糟，不要力求完美，容許錯誤發生，開開心心玩。

Christine Castro

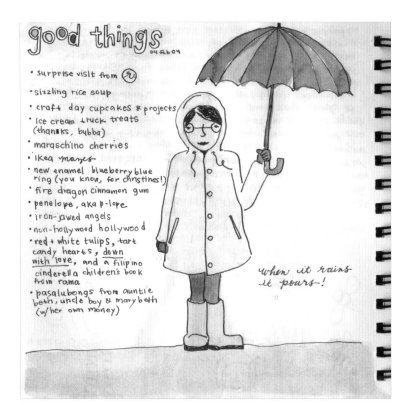

good things
04 feb 04

- surprise visit from ℛ
- sizzling rice soup
- craft day cupcakes & projects
- ice cream truck treats (thanks, bubba)
- maraschino cherries
- ikea mazes
- new enamel blueberry blue ring (you know, for christines!)
- fire dragon cinnamon gum
- penelope, aka p-lope
- iron-jawed angels
- non-hollywood hollywood
- red + white tulips, tart candy hearts, down with love, and a filipino cinderella children's book from rama
- pasalubongs from auntie beth, uncle boy & marybeth (w/ her own money)

when it rains it pours!

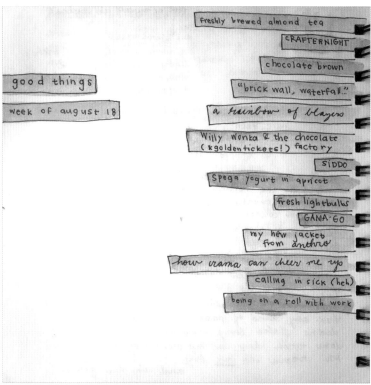

good things

week of august 18

- freshly brewed almond tea
- CRAFTERNIGHT
- chocolate brown
- "brick wall, waterfall."
- a rainbow of blazers
- Willy Wonka & the chocolate factory (& golden tickets!)
- SIDDO
- spega yogurt in apricot
- fresh lightbulbs
- GAMA-GO
- my new jacket from anthro
- how urama can cheer me up
- calling in sick (heh)
- being on a roll with work

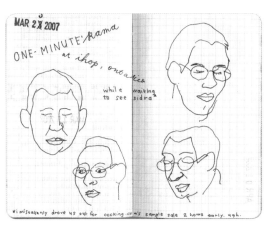

MAR 2 X 2007

ONE-MINUTE rama
at ihop, ontario

while waiting to see sidra

*i mistakenly drove 45 out for cooking.com's sample sale 2 hours early. ugh.

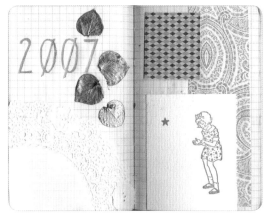

2007

JUN 23 2006

i'm coming out of a jetlag haze and finding myself smack dab in the heat of summer. thank God for air conditioning & ice cold water. & tank tops & bad cable tv that has made this week of recovery & decompression bearable — even enjoyable.

in a minute, i'll resume my magazine browsing and diet soda drinking. tonight, rama and i will be visiting mom & dad in p-town. eat some good food, maybe watch a movie or play mah jong or both. this weekend, see some friends and enjoy the last days of honeymoon/vacation bliss.

summer

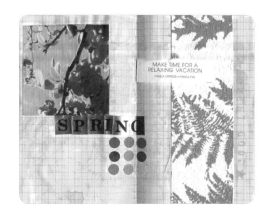

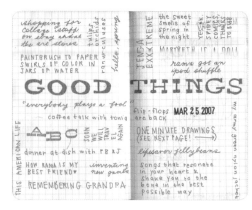

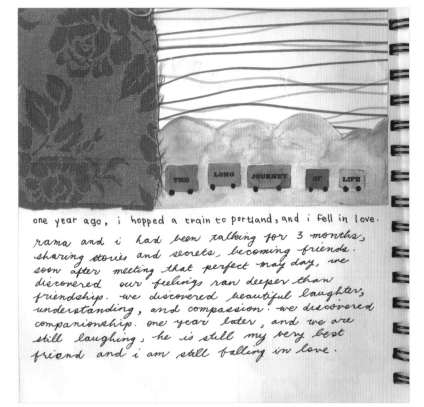

THE LONG JOURNEY OF LIFE

one year ago, i hopped a train to portland, and i fell in love.

rama and i had been talking for 3 months, sharing stories and secrets, becoming friends. soon after meeting that perfect may day, we discovered our feelings ran deeper than friendship. we discovered beautiful laughter, understanding, and compassion. we discovered companionship. one year later, and we are still laughing, he is still my very best friend and i am still falling in love.

MAR 28 2005

{07 OCT 2004}

good THINGS

BEAUTIFUL BROWN **mug** FROM BECKY A 'CONGRATS' GIFT

FRED **62** HASHED BROWNS

EVERYTHING DONE 0 WITH **lorraine** AND HER SWEET MELODIC VOICE!

GINGER GRASS SPACE-AGE **tofu**

party WITH ALL KINDS OF HOLLYWOOD TYPES, LIKE JASON SCHWARTZMAN & ZOOEY DESCHANEL

also

MEETING RAMA'S NICE **co-workers**

LYING ON A **roof** IN DOWNTOWN LA. AND STARING UP AT THE SKY

pizza AND DEBATE NIGHT

xerox MACHINE FUN

darling HAND BAG WITH LOGO AND *little darling.* A BABY DIVISION OF NYCO. MY OWN

THE ALL NEW **youth** MINISTRY TEAM

LETTERS FROM **rama** DISGUISED IN KIDS ART STATIONERY

ITALIAN 0 **deli** SANDWICHES FROM BAY CITIES IN SANTA MONICA

gouache FOR 40% OFF

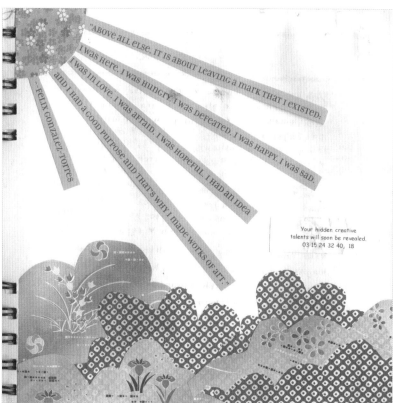

"ABOVE ALL ELSE, IT IS ABOUT LEAVING A MARK THAT I EXISTED:

I was here. I was hungry. I was defeated.

I was in love. I was afraid. I was hopeful. I was sad.

—I had a good purpose and that's why I made works of art." —FELIX GONZALEZ-TORRES

Your hidden creative talents will soon be revealed. 03 15 24 32 40, 18

good THINGS
16 FEB 04

- chicken pho + vietnamese iced coffee
- basquiat
- painted sky & meadow
- watching tulips stretch and twist across the room
- late-night snack (khot, hot kisses) delivery
- finding the creativity in cooking
- mexican stew
- much needed rain. eating a big bowl of udon when it does.
- curling up with a pile of magazines, falling asleep with the light on.
- a basket of fresh strawberries from [?] and her reminder to wash them first
- complete maganda archives
- matinee records' speedy service
- mid-day vent session with tonia
- 50 first dates
- CHINA TOWN ADVENTURE with stella & francesca
- art night with rama

peeing in my new secret place.

LINGLE BROS. COFFEE
We Proudly Serve
Fresh - Brewed Decaf

coronado island | 25 July 04
rama, me, and
two old ladies

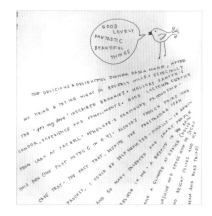

GOOD LOVELY FANTASTIC BEAUTIFUL THINGS

THE DELICIOUS & DELIGHTFUL DINNER RAMA MADE, AFTER MY TIRING & TRYING NIGHT IN BEVERLY HILLS. ESPECIALLY THE "FOR MY LOVE" INSCRIBED BROWNIES. MALLORY FAREED'S CANDOR, EXPERIENCE AND COMPLIMENTS. GOOD CUSTOMER SERVICE FROM LADY AT FACBELL. PENELOPE'S CONTINUED FRIENDSHIP. THIS PEN (THE PILOT HITEC C IN 0.4). ALCOVE'S FRENCH FRIES AND OLIVE TRAY. THE FACT THAT, DESPITE THE FRUSTRATING SOAP PASCERS, I COULD BE SELF-INSPIRED - FINALLY - IN APRIL [...] BELIEVE IN ME. A RESPITE IN THE HEAT. FOR SELF [...] AND SO MANY TALENTS AND A GLIMMER AT SPRING IN MY SOCKS [...] SUNSHINE AND SPIES WITH MY ICE [...] FOR BRIGHT COLORS [...] CREAM AND ROAD TRIPS!

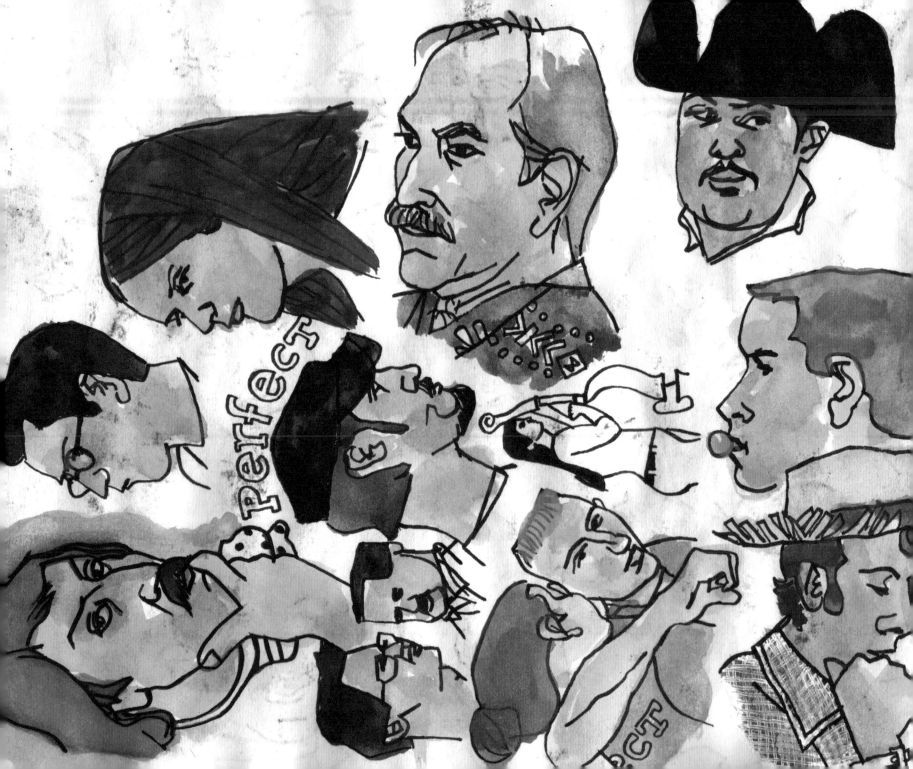

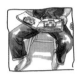

畫畫像是一場秀

拉瑪・修斯
Rama Hughes

拉瑪在佛羅里達州長大，前往馬里蘭藝術
學院（Maryland Institute College of Art）就
讀。目前與妻子克莉絲汀・卡斯特洛・
修斯住在加州。他是美術老師，也是自由
插畫家。

▶ 作品網站 www.ramahughes.com

自有記憶以來，我就開始畫圖，對此我從沒有什麼強烈的感覺，就是不停地畫。當朋友都出去玩時，我待在家畫圖。有一天，我奶奶的朋友看了我的畫冊，她說：「你的才能是上帝賜予的禮物。」我很驚訝我花了那麼久的時間才承認這一點。我對畫圖的興趣不見得是送給世界的禮物，但卻是給我的禮物。我愛畫畫，它就像是我最要好的朋友。

讀小學時，我母親就開始買畫冊給我。我在裡頭畫汽車，臨摹超級英雄和《龍與地下城》（Dungeons & Dragons）的怪獸圖畫。我畫關於《變形金剛》（Transformers）和消防隊員的漫畫。大約在中學的時候，我覺得我的畫冊很幼稚，就此停筆。

到了高中，美術老師鼓勵我重拾畫冊。我為了好玩而畫，畫冊卻在朋友間越來越受歡迎。你應該能想像得到，對一個高中生來說，這是極大的自我膨脹。我畫得越多，就會有更多人想看我的畫冊。這很有趣。而且我畫得越多，作品也越來越好。

進入藝術學院後，我把畫冊當作筆記本，塗寫上課內容或創作構想。我在畫冊裡做了幾次小實驗，可是，畫冊和我的美術作品從不混為一談。這樣的分野在我畢業後仍持續下去。我會用回收紙和單張的紙草擬大型創作計畫，從不用我的畫冊。

我曾準備一本畫冊做為實驗之用，整本冊子充滿了實驗性創作，是我最喜歡翻閱的畫冊之一。但是和畫畫比起來，實驗比較不能滿足我。所以，隨著工作越來越忙，我就不再為實驗而實驗了。

我的美術作品越來越多，畫冊反而瀕臨死亡。我為了謀生畫得越多，結果就沒有時間畫我的畫冊。我的插畫或大型創作案的草稿都畫在單張紙上面。當「真正」作品完成後，就把這些草稿丟掉。哥哥對此感到惋惜，他很喜歡我的草圖，常常叨念我要留住它們。

有一天，我發現自己已近一年沒有畫畫冊，讓我覺得很難過。於是我聽從哥哥的建議，開始在畫冊裡畫創作案的草圖。你現在在

我畫冊裡看到的，就是這些東西：許許多多我想畫的插畫、漫畫和繪畫的構想。不過，畫畫冊最棒的事情，就是它們可以隨身攜帶。所以，我在畫冊裡塗鴉的機會也越來越多了。

如果你翻閱我現在這本畫冊，也許能找到我今年所有插畫作品的略圖、素描和鉛筆畫版本。我喜歡這些準備工作，但通常更滿意用墨水和水彩上色的「成品」。

我把畫冊放在背包裡，帶著到處畫——朋友家、動物園、機場、祖母家。如果留意到我想畫的東西，只要快速抽出來即可。通常也意味著我對朋友提出以下要求：「站住，別動。

有話待會兒再說！」

我一直很享受畫畫冊的經驗：捧著它們、翻頁、擁有它們！書本是個美麗的東西。畫冊訴說著一段故事，因為我們一頁一頁翻閱感受它們。

我很期待新畫冊的第一頁，有點類似暑假結束返校上課。我抱持的心情是：「這本畫冊會很不一樣！我準備要……」，立志達成當下的宏願。我對新畫冊的頭一、兩頁常懷有偉大抱負，但過沒多久，它又變成只是我的畫冊而已，對此我一點也不介意。

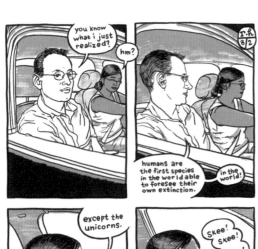

畫圖表演

我和太太喜歡一起玩點藝術小遊戲。例如,我會在一分鐘畫完一整頁的圖。在我新畫冊的頭幾頁,我想要一次又一次地畫我太太。於是,她每天會坐下來幾次,直到我把這些頁面填滿為止。

這是畫圖表演的一面,當我畫陌生人或新朋友的時候,尤其喜歡這麼做。如果我為一個人素描,另一人也會要求入畫,畫畫因此變得有點像是聚會的特殊戲法。有一次,我為一個學生素描,結果全班同學都要求我畫他們。最後我在兩、三個小時內畫了十八名學生,我的手因此酸痛不堪。還好,我是真心喜歡畫他們。

塗鴉工具

多年來,我用過很多畫冊,不過最喜歡的,還是美術用品店都能找到的那種傳統黑皮素描本。我喜歡 8×10 吋的標準大小,另外也有一本超大型畫冊,當我想要畫龐然大物就會拿來用。我多半使用 2 號鉛筆,偶爾也用水彩和墨水。

我畫冊的每一頁,都在傳達畫圖當下那幾分鐘或幾小時的記憶。我總是記得引起我畫圖衝動的那個片刻,還有畫圖時的對話。對我來說,這些畫冊如同時空膠囊。

就算你從未畫過,畫畫冊還是能以你無法想像的方式,讓你暢遊於這個世界。即使你不滿意畫出來的成品,畫圖也能讓你放慢步調,幫助你欣賞平日不曾注意的事物。

我對萬事萬物的體驗都受畫圖影響。我很自豪自己是真的在觀察事物,隨時都在認真研究臉孔和細節。可是當我畫圖時,卻以不同的方式來觀察,幾乎到了冥想的地步。我活在當下。我看到的事情,是手上沒有拿鉛筆時絕不會留意到的,而且我會愛上我畫的東西和人物。

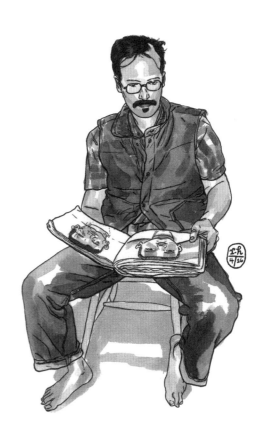

rama hughes

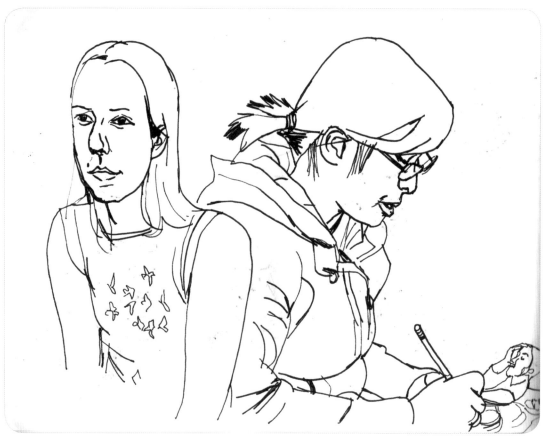
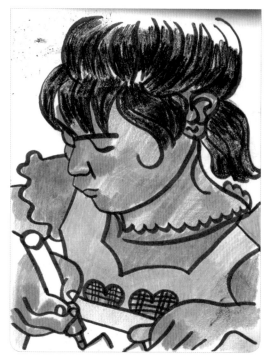
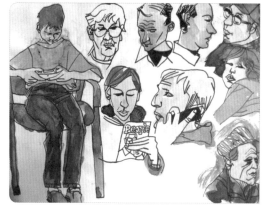

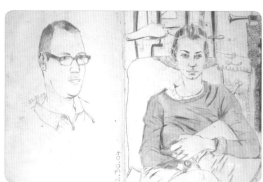

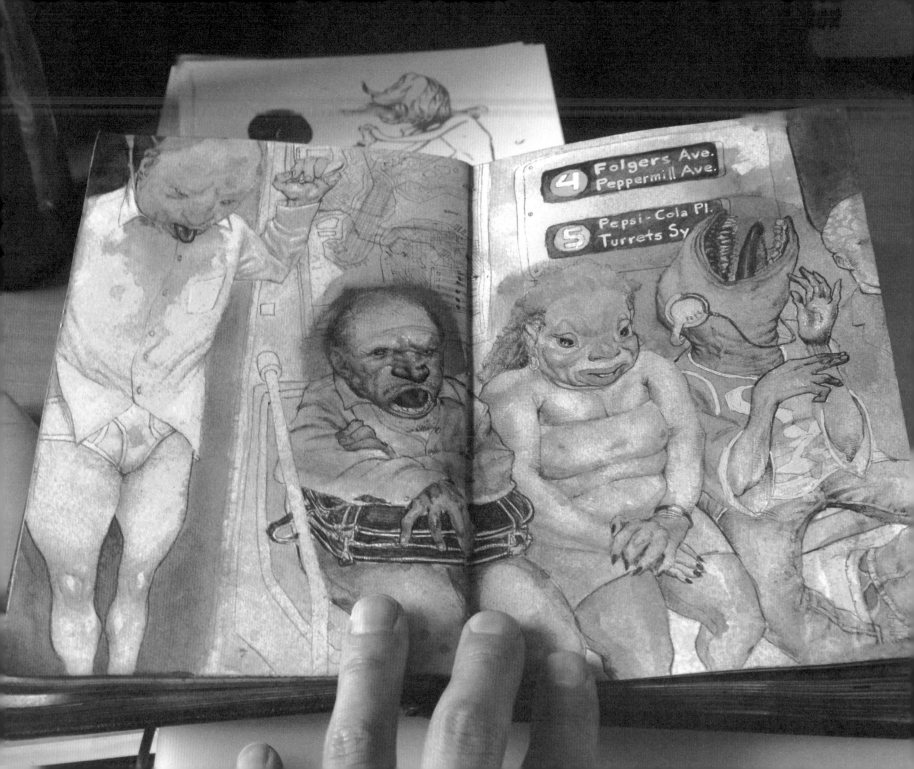

畫冊有四度空間

詹姆士・吉恩
James Jean

詹姆士成長於紐澤西州，為紐約視覺藝術學院（The School of Visual Arts）藝術學士，現居洛杉磯，是藝術家和插畫家。他出過上下兩冊的作品集《處理假期》（*ProcessRecess*）。

▶ 作品網站
www.processrecess.com
www.politewinter.com
www.jamesjean.com

我開始畫畫冊是在唸藝術學院的時候。從最初的鉛筆素描，變成全彩日記，再變成目前更簡單、更抒情的概念畫。

這些圖是畫在畫冊裡，從某些方面來看，它們變得更私密，有一道他人不易觀看的屏障，而且只能依時間順序來欣賞。和兩度空間的油畫或單張紙比起來，畫冊便具有四度空間：寬度、高度、深度和時間。

畫冊是我其他作品的對照面，也就是說，它們不具特定功能，用日記來形容最為貼切。每張圖畫都標有日期，配上潦草文字描述當天的某一片刻。我沒有刻意設計版面，因為我喜歡以意想不到的方式，讓圖畫有機發展。

我旅行會帶著畫冊。在家時，我總是忙著繪畫或插畫方面的工作。近來我唯一能畫畫冊的時間，就是在機場候機的時候。

我去過許多地方寫生，最近才剛去過阿根廷的布宜諾賽利斯（Buenos Aries）和伊瓜蘇瀑布（Iguazu Falls）。如果要做記錄，我就會照相。畫圖不但是經驗的記錄，還是進入夢想與當下思維的窗口，絕不光是精確描繪出眼中事物而已。

塗鴉工具

我喜歡使用紐約中央美術用品（New York Central Art Supply）所生產的精美碎棉畫冊。

最近我常使用原子筆作畫，但在我的舊畫冊中，我什麼媒材都用過，包括壓克力、油畫、水粉畫顏料等等。

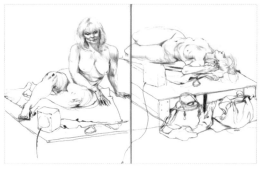

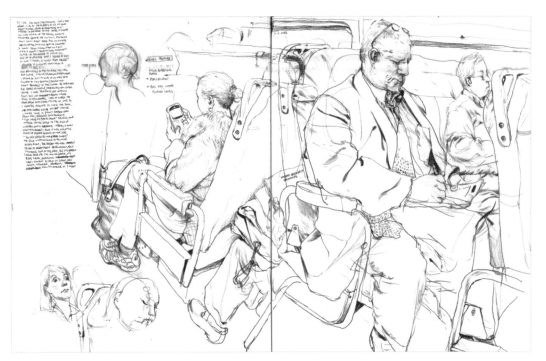

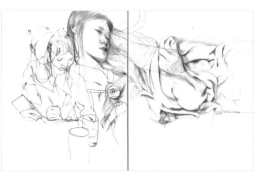

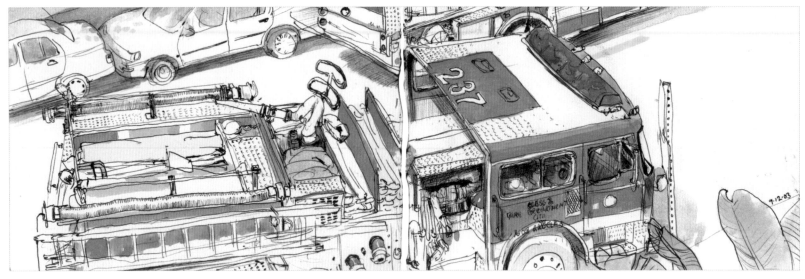

Oct. 8 scudding clouds, wind from the North, bringing the sound of a train whistle. Incredibly tired, not much done, don't care.

STEAM FROM THE TEAPOT RISES US TO FOLLOW THE STOVEPIPE'S HEAT

Oct 9

God —

真正體驗生命

凱西・強森
Cathy Johnson

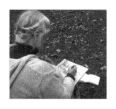

凱西成長於密蘇里州的獨立市（Independence），目前就住在鄰近的小鎮，身兼畫家、作家、老師。年輕時，她曾在堪薩斯市立藝術學院（Kansas City Art Institute）修過一些夜間和週末課程，除此之外，她完全是自學有成。她寫過八本北燈（North Light）藝術系列書籍，其他著作還包括《山巒協會大自然速寫指南》（Sierra Club Guide to Sketching in Nature）、《山巒協會大自然水彩畫指南》（Sierra Club Guide to Painting in Nature），並為《水彩藝術家雜誌》（Watercolor Artist）撰文。

▶ 作品網站 www.cathyjohnson.info

在 1980 年代晚期，我的老友，同時也是藝術同好及手繪日記作者漢娜・希屈曼（Hannah Hinchman）寫了一本很棒的書，叫做《掌中生命：創作鮮明亮麗的日記》（A Life in Hand: Creating the Illuminated Journal），這本書徹底改變了我對畫畫冊的想法。

在此之前，我有一本素描本專門用來研究和觀察大自然，一本規劃未來畫作，一本構思商業接案，一本塗鴉，一本用來設計服裝或我雜誌裡的東西。另外我還有文字日記、購物單、會議記錄等等，非常零碎。現在，全部合而為一，都在一本畫冊裡。變得更簡單……生命也感覺更完整。

我畫冊的真正目的，是幫助我歡慶我的生命，並且真正體驗生命。

沒帶畫冊時，我會想念它。它和我形影不離。任何地點我都可以畫，就連宴會或音樂會也不例外！我在電腦斷層麻醉藥效發作之前畫、在菜市場畫、在無聊的會議上畫、在沙漠裡畫、在咖啡館畫、在機艙窗邊畫、在上班等車時畫。畫畫冊是很棒的遊戲！

我未來的先生非常支持我。有的親戚認為我太孩子氣，就因為我曾帶著畫冊參加他們的畫展開幕，還坐在地上寫生！（我最大的教女拍到了這個鏡頭，她稱之為「地花」！）如果我覺得那些不認識的素描對象會感到不自在，我會企圖隱藏我的行為，有時候，會跟他們聊一聊，看看他們是否有興趣。

我旅行時會盡量畫下每件事物，甚至到了連車窗都畫的地步（別人開車時）。我想要瞭解我去的地方，而最重要、最發自內心的方式之一，就是透過我的畫冊來體驗生活。多年後，只要回頭翻閱這些畫，就能記起每件事——不光是我看到的事物，還有聽到的聲音、附近有哪些鳥兒、空氣中瀰漫什麼氣味、我穿的是什麼衣服、和誰在一起。透過畫冊的回憶，讓我覺得我真正活過，時間宛如靜止不動。

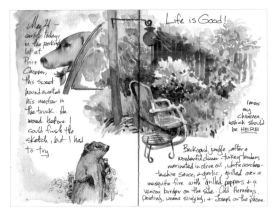
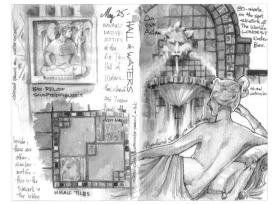
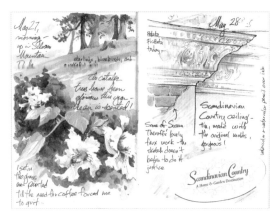

沒有規則，只有探險

對於畫冊，我的規則就是完全沒有規則！有時我會跨頁作畫，兩邊甚至不對稱，一邊幾乎完全留白，讓空間來平衡主題。有時候，我要花一、兩天的時間才畫完一頁，加一點小品文，隨性安排頁面，或是找出一個主軸，將它們串聯起來。我什麼媒材都用，連壓克力顏料都試過。我偶爾會做些實驗，測試媒材以及用於整幅畫作的效果。我沒有任何規則，不過，為了保持連貫性，通常會標上作畫日期。

我常用畫冊為承接的案子構想初稿，但基本上兩者仍有差別。畫冊是用來探索的，幾近冒險。我在裡頭實驗、玩耍、觀察、嘗新、比較媒材、生活！如果是進行專業插畫工作，我多半會採用快速簡便、正中目標的方法，比較專業，但少了份探究精神。

畫畫冊時——最好是精裝本，由我自己裝訂——就完全沒有商業考量，只為我一人，為

了自我薰陶，為了藝術，即便它未來能發展成作品也一樣。如果畫在單張的紙上，要是畫得好，就很可能被加上襯邊配上框，拿到我的畫廊，或在 eBay 上列名拍賣，永遠消失。畫冊的目的是保存我生命中的片刻時光，歡慶生命，從中學習。

新畫冊的第一頁有點嚇人，最後一頁也是。我討厭結束一本畫冊；它留住了我泰半的人生。目前我的人生歷經許多改變，展開新頁，拋下舊畫冊，感覺實在很奇怪。我常會在最後一頁設法做點有意義的事，以防萬一。「以防萬一」什麼事情呢？我也不知道！

我喜歡欣賞別人的畫冊。我蒐集已經出版的手札，甚至十九世紀或更早的作品（達文西、十九世紀自然主義藝術家等等）。現在我會和朋友交換手繪日記，我喜歡欣賞別人是如何看待世界和人們。我有時謙卑自處，覺得能進入他們最私密的創意生活，真是一大殊榮。

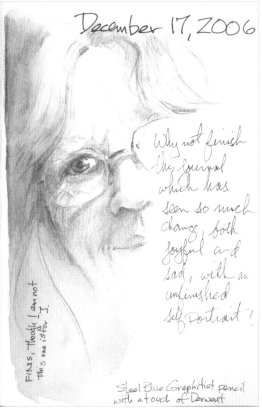

December 17, 2006

Why not finish this journal which has seen so much change, both joyful and sad, with an unfinished self portrait?

FINIS. Though I am not. This one is for J.

Steel Blue Graphitint pencil with a touch of Derwent

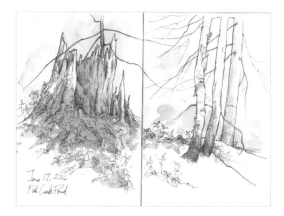

June 17, 2006
Fish Creek Pond

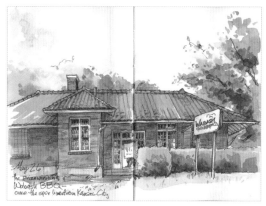

May 26
The prizewinning
Wabash BBQ—
once the spur line from Kansas City

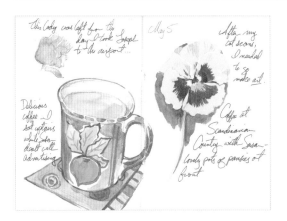

This lady was left from the day I took Joseph to the airport...

Delicious coffee — I sat upstairs while Sara dealt with advertising.

May 5

After my cat scans, I needed to go make art.

Coffee at Scandinavian Country with Susan — lovely pots of pansies out front.

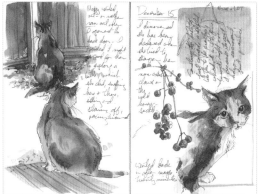

December 15

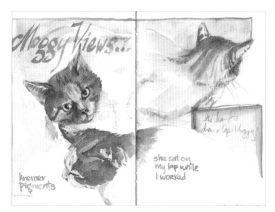

Moggy Views...

Kremer pigments

she sat on my lap while I worked

塗鴉工具

以前我只在買來的素描本上畫黑白寫生，後來開始使用彩色鉛筆或淡水彩加入色彩，可是紙張讓我很煩惱。如今，我自己裝訂畫冊，所以能夠用我喜歡的紙張——水彩紙、褐色、黑色。我現在多半畫彩色畫了，甚至回頭為以前的素描上色。早在1970年代我就開始認真畫畫冊，那時恐龍還在地球上四處遊走呢！

我比較喜歡用自己裝訂的畫冊，通常使用費布理安諾（Fabriano）的熱壓紙來畫水彩和素描。我也會畫在手邊任何紙張上，萬一不幸忘了帶畫冊，我可以稍後再把信手拈來的素描貼上去。

我的畫圖工具包羅萬象——墨水、石墨、彩色鉛筆、水彩鉛筆、水彩、壓克力顏料等，除了油彩和粉蠟筆以外，你想到的我都用過。我喜歡匹格瑪‧麥克朗（Pigma Micron）的筆、齊格千年（Zig Millennium）和內克薩斯（Koh-I-Noor Nexus）各色的筆——這個禮拜，我用的是深藍灰（Payne's Gray）或褚紅色（Burnt Sienna）。我多半使用自動鉛筆和HB筆芯，如果找得到H2B筆芯，我就會換用。我喜歡那種軟性白色橡皮擦（是的，我當然也會有畫錯要擦掉的時候！）。如果隨手可得的話，二號辦公用鉛筆也很棒，原子筆也不賴。

我最常使用溫莎紐頓、丹尼爾‧史密斯（Daniel Smith）及M‧葛蘭（（M. Graham）牌水彩、杜勒牌（Albrecht Dürer）水彩鉛筆，有時也會使用德爾文牌（Derwent）。至於彩色鉛筆，我多半用Prismacolor牌子，它是我

的舊愛。

我的畫冊散落在屋內四處。有些整齊排在書架上，有些疊放在小茶几，有些則與我同床而眠。

有一次我差點趕不上飛機，在匆忙之中，我居然把畫冊遺留在航空公司櫃檯。飛機即將起飛前，在乘客的怒視下，我衝出機門！我非要我的畫冊不可！

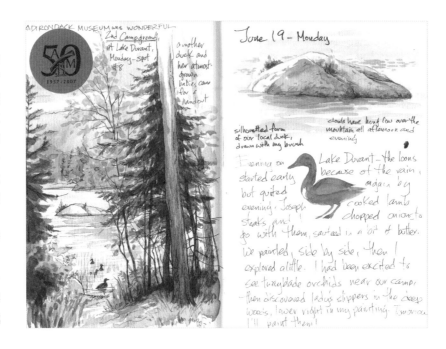

我的畫冊封面

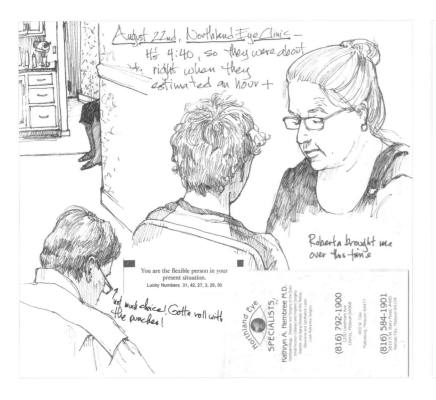

August 22nd, Northland Eye Clinic —

It's 4:40, so they were about right when they estimated an hour +

Roberta brought me over this time

Not much choice! Gotta roll with the punches!

You are the flexible person in your present situation.
Lucky Numbers 31, 42, 27, 3, 29, 30

Northland Eye
SPECIALISTS, P.C.

Kathryn A. Hembree M.D.
Ophthalmology - Diseases and Surgery of the Eyes
Small Incision Cataract and Implant Surgery
Diabetic and Aging Disorders of the Retina
Glaucoma and Ophthalmic Laser
Laser Refractive Surgery

(816) 792-1900
1250 Landmark Ave.
Liberty, Missouri 64068

(816) 584-1901
5810 NW Barry Road, #400
Kansas City, Missouri 64154
4500 W. Clay
Platteburg, Missouri 64477

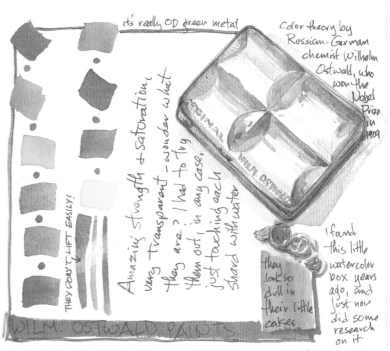

it's really OD Green metal

Color theory by Russian-German chemist Wilhelm Ostwald, who won the Nobel Prize in 1909

THEY DON'T LIFT EASILY!

Amazing strength + saturation, very transparent — wonder what they are? I had to try them out, in any case, just touching each shard with water

they look so dull in their little cakes

WILM. OSTWALD PAINTS

I found this little watercolor box years ago, and just now did some research on it.

用塗鴉馴服想像力

諾亞‧Z‧瓊斯
Noah Z. Jones

諾亞在芝加哥郊區長大，前往雪城大學（Syracuse University）與太平洋西北藝術學院（Pacific Northwest College of Art）就讀。他是自由作家、插畫家、動畫家，工作地點就在他位於緬因州靠海的坎登鎮（Camden）住家外。他在燭芯出版社（Candlewick Press）出版了數本童書。

▶ 作品網站
www.noahzjones.com
www.almostnakedanimals.com

我三歲的時候，全家搬出公寓，遷入我們第一棟真正的獨棟屋。我在打包的箱子上畫滿各式各樣的蝙蝠。在我注意到恐龍之前，對蝙蝠的熱愛持續了一年多。我一直在畫圖。我不會唱歌，當然也不會跳舞。可是，不管你要我畫什麼奇怪的東西，我都能畫出來。

我在畫冊上塗鴉時，常會迷失在思慮中。和客戶開會，我常在他們說話時畫滿一頁又一頁。起初，我以為我得了某種注意力不足症，後來才明白，畫圖以一種奇異的方式，幫助我專注於客戶的談話內容，以及案子的重點和問題。我想，塗鴉是我腦子用來馴服不羈想像力的偏方。

我跟畫冊的關係，非常不同於我跟商業藝術的關係。畫冊在手，我可以任意創作，完全不用考慮別人的意見。不用修改、不被扭曲、不需更正、沒有抱怨。我是我唯一的觀眾。

畫冊唯一的目的，就是有個地方讓我畫出腦中所有奇怪的構想，盡情塗鴉，不需給任何人過目。有時候，這些可笑的小圖會變成我商業案的點子，不過，它們多半只是小小的速寫，如此而已。

畫冊比較像是「遊樂場」，而非「手繪日記」。和我的插畫及其他作品比起來，我和畫冊的關係的確比較親密。我的藝術風格殊異，但從來沒有把畫冊的風格用到任何商業案。

我注意到一件事情：創意過程往往像是跟隨著某條路線，走過後便抹去痕跡。我看著幾年前的塗鴉便知道，在當時我正勾繪著極其微弱的創意思路，我也知道，我不大可能輕鬆地重新依循相同的腳步。

即便我畫圖是為了謀生，我也用它來放鬆。我常常在工作了十三個小時後，打開畫冊，好讓我的心智自由漫遊。我會盡量在同一頁擠上許多散亂的小塗鴉，然後才翻到下一頁。我不認為我曾在一面畫頁上畫過一整個單獨完整的圖畫，塗鴉才是我在畫冊上做的事。

塗鴉工具

我旅行一定帶著畫冊，通常還會帶一支粗的黑筆和自動鉛筆。有了這兩支筆，就足以應付任何緊急畫圖狀況。一般而言，只要是黑筆，我都能畫。最近，我越來越喜歡使用滑順的粗字筆。有時候，我也會帶著製圖鉛筆來畫細緻的明暗變化，算是我最複雜的程度了。

我急著想畫圖時，用任何一種畫冊都可以。目前最喜歡的畫冊是超級豪華牌素描本（Super Deluxe Sketchbook），封面用漂亮的燙銀字體大大寫著「超級豪華素描本」，裡頭的紙張有很棒的摩擦度和厚度。

畫冊以書本的型態呈現，最關鍵的重點在於它把所有東西保存在一起。我曾把一張又一張的塗鴉疊放在一塊兒，可是，它們總是被我塞進抽屜，弄得皺巴巴，最後被丟掉。以我雜亂無章的個性，畫冊裡的圖畫存活率比較高。

我從不介意別人看我的畫冊，沒什麼好隱藏的，而且這些塗鴉相當有趣。如果有人翻閱我的畫冊，並開始咯咯發笑，的確會讓我感到興奮。然而，我從來沒有特地把我的畫冊與人分享。

我很愛看別人的畫冊，主要因為我很想知道它們有什麼不同。想必它們的內容和我的也很像。不過，我實在很佩服有人能花好幾個小

'You complete me'

時來畫一張素描，做了漂亮的處理，還上色潤飾。

我把我畫完的畫冊放在工作室的書架上，它們能夠排列在一起真好。十五年來，我的畫冊內容沒有什麼明顯的改變。畫那種雙臂從額頭長出來的怪獸，倒是有點進步，僅此而已。也許圖畫變得晦澀些，但還是和以前一樣白痴。翻閱舊畫冊感覺很奇怪，因為常常覺得它們像是我才剛畫好的圖，其實卻是好幾年以前創作的。好像我看得到我手指的幽靈勾繪這些瞪著我的奇怪面孔，圈出它們的眼珠形狀。

用畫畫冊練習畫圖

我到學校和圖書館向孩童介紹藝術家的職業時，會現場表演畫圖。我大動作地即席作畫，不管是大人還是小孩，似乎都喜歡觀賞幾條直線和曲線連成圖形。我努力讓藝術變得有趣，希望這些小孩之中，至少有一人回家後不去開電視或玩電動，而是拿起筆，隨心馳騁於畫紙之上。

有件事情我希望能夠教會這些孩子，就是藉由持續畫畫冊來練習畫圖。我告訴他們，以前有位教授告訴我們，每個人體內都有一百萬幅畫壞的圖，越早把它們畫出來，就越早能夠畫出好東西。拜訪這些學校最棒的經驗之一，就是在我介紹完畢後，有一個孩子拿著他畫滿可愛小圖的畫冊給我看。當我一頁頁翻閱，針對他畫的生物和創作問他問題時，他驕傲到了極點。原來，他在一年前就聽過我的介紹，並且立刻和他母親去買了一本畫冊。誰曉得這孩子最後會做什麼，不過，只要知道他有一本經年使用的畫冊陪伴他成長，就讓我雀躍不已。

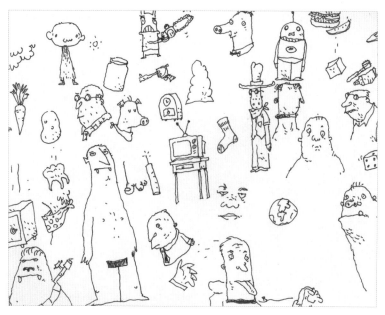

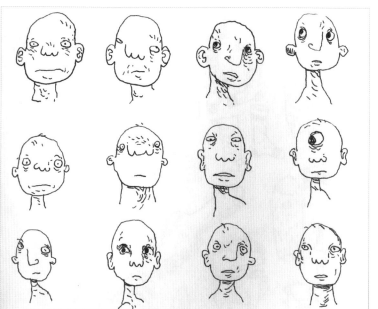

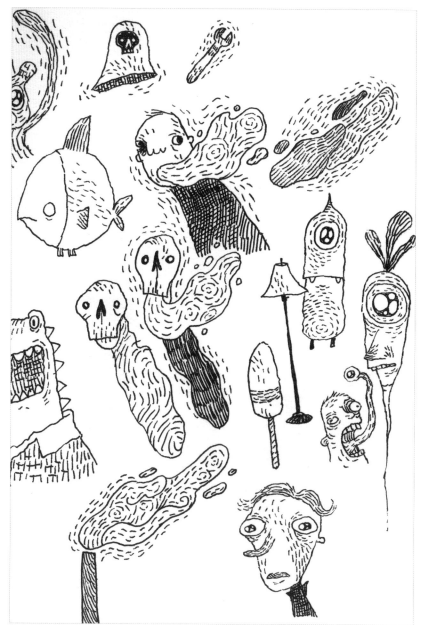

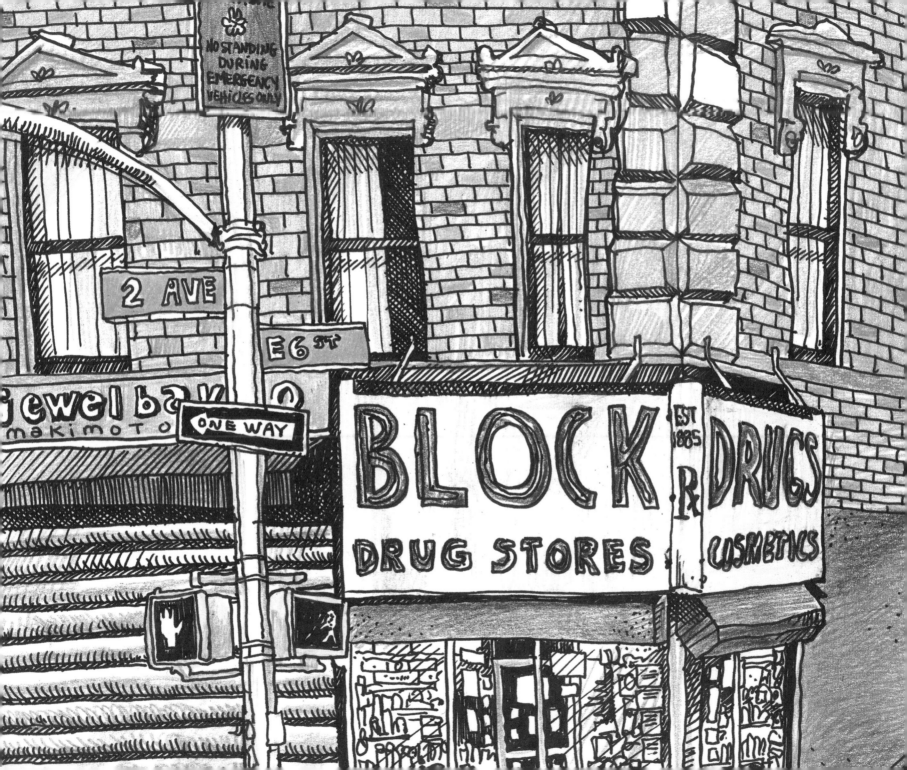

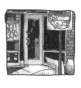

每一頁都很重要

湯姆・坎恩
Tom Kane

湯姆在長島長大，於紐約大學水牛城分校研讀藝術，過去三十年來，他住在曼哈頓，擔任廣告公司藝術總監。

▶ 作品網站 www.tommykane.com

我唸藝術學校時，夢想成為插畫家，因此把每一件作品畫在高級厚紙板上，用 Rapidograph 針筆仔細描繪。沒有色彩，只有黑與白。搬到紐約市後，我在公寓裡擺了一張高級畫圖桌。它能夠轉上、轉下，還有漂亮的夾燈與旋轉支架，再配上昂貴的滑輪椅。我把書架設在桌旁，讓所有畫圖工具隨手可得。下班後的所有空閒時間，我都在畫圖。

後來，我發現自己當不了插畫家。我崇拜的插畫家全是天才，我只能算是中上水準而已。我並未因此放棄畫圖。我純粹為了樂趣而畫。

大約三十五歲時，有一天，我突然想到：我從來沒畫過油畫。我想要試一試，看能畫得怎樣，我對油畫一點概念都沒有。於是我跑到美術用品店，買了一小塊釘好的畫布、一些壓克力顏料、幾支畫筆。第一幅油畫畫得很痛苦，真的很痛苦。我厭惡我的成品，討厭整個繪畫過程。我再也不畫油畫了。其實我畫出來的作品還不壞，只是沒達到我預期的水準。

約一星期後，我想，也許是畫布太小。如果畫面大一點，我就能多畫點東西。於是我又試了一次，結果令我喜出望外，我很喜歡第二幅畫。我心想，讓我再試試看。我開始自己釘畫布，買了一大堆畫筆，還有一個小畫架。不知怎的，我為此著迷。我畫了許多圖像，來自於童年時代、超級英雄、流行偶像和卡通。我自己用橡木框把這些作品裝框。慢慢的，我把房裡的書架拆掉，把畫圖桌椅送人，只畫油畫。我並非想讓作品登上美術展覽殿堂，但是把它們掛在牆上當作裝飾品，實在很有趣。我不用買別人的畫作，自己畫就可以了。這些年來我只畫油畫，可能永遠不再塗鴉，反正我也不在意。

後來發生了一件事，改變了我的生命。我在網路上看到「把握每一天」部落格，看到了丹尼・葛瑞格利的素描，上面還寫滿了文字。我從來沒見過這樣的東西：在一本能夠隨身攜帶的畫冊裡畫圖。我在這個網站上搜尋瀏覽多次後，逐漸理解箇中奧祕。我到書店買了一本

《把握每一天》，飢渴地翻閱每一頁。然後，靈光乍現：我也做得到！

這麼做實在很有道理。我以前居然沒想到，難道我是白痴嗎？我覺得這許多年來，我就像是努力想用頭撞破磚牆一樣，躺在那裡，渾身是傷，但是有人卻走到磚牆旁，扭開門把，直接走出房門。真是的，我怎麼會沒想到呢？

塗鴉工具

於是，我買了我的第一本 Moleskine 書冊。下筆的那一剎那，我就明白丹尼的意思，我沒有辦法停筆。這本畫冊到處跟著我，我不光是畫圖，還寫文字。它比毒品還要美妙。我似乎找到了我的天職。我還是會畫油畫，不過越畫越少了。現在，我的書架擺滿了空白畫冊。我有一大堆全都削得尖尖的 Prismacolor 彩色鉛筆，還有一小盒水彩和畫筆、兩張在街上用的摺疊

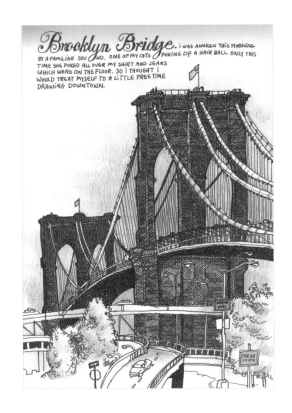

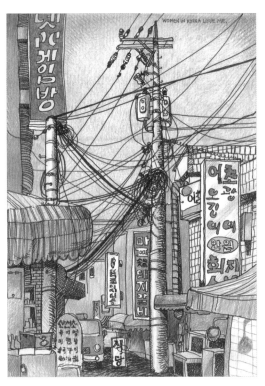

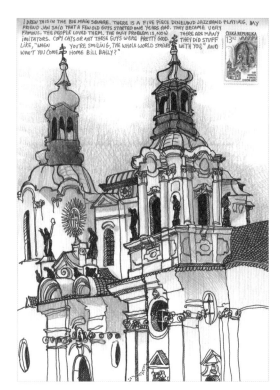

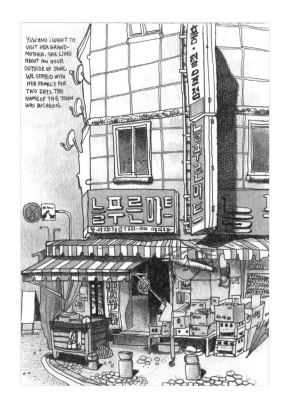

YUN AND I WENT TO VISIT HER GRAND-MOTHER, SHE LIVES ABOUT AN HOUR OUTSIDE OF SEOUL. WE STAYED WITH HER FAMILY FOR TWO DAYS. THE NAME OF THE TOWN WAS BUCHEON.

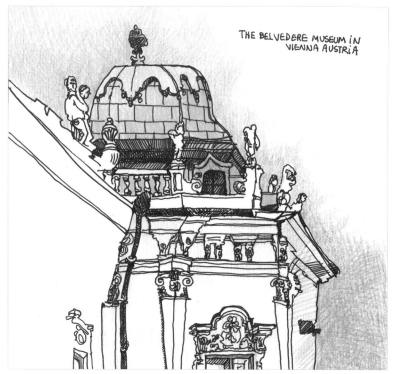

THE BELVEDERE MUSEUM IN VIENNA AUSTRIA

板凳。基本上我已不再畫油畫了,全都是手繪日記造成的,而我唯一能說的就是:丹尼,謝謝你。

不假思索捕捉當下感覺

我喜歡現在的自由。以前我需要笨重的畫圖桌、紙板、墨水、特殊畫筆、描圖紙、一堆沒完沒了的東西。現在,我走到哪裡都能從口袋裡抽出畫冊來畫。畫出當下的人生感覺很棒。氣味、雨絲、熱氣、人們、太陽。不用關在家

裡就能畫圖,真是太棒了。

　　我在街角畫圖時,有時會有預設構想,但多半沒有任何計畫。我看到了,就會有靈感。我隨時都在搜尋,尤其是在住家附近,因為,這裡的每一吋都已經被我畫過了。我畫圖有一大堆的原則和規定,但我對於畫圖的對象則完全不設限,有任何事情稍稍引起我的興趣,就馬上坐下開始畫。我在畫冊裡寫的文字也一樣,完全不假思索。畫完圖後,就把第一個浮現於腦中的想法寫下來。我不會苦苦構思,或坐在原地望著天空想「我該寫些什麼?」,我

大概花三十秒的時間自由抒發腦中一切想法。我盡量畫快一點，而且把文字當成我圖畫的一部分，所以我還需要以人類極限快速地進行。我的每一幅素描大約花五十分鐘到一個半小時。所以，我的身體動作要在不假思索之下，才能做到這麼快的程度。

我小時候非常喜歡洋基棒球隊。我以前有一本洋基的剪貼簿，會剪下米奇・曼托（Mickey Mantle）和喬・佩皮通（Joe Pepitone）的圖片和故事。這些剪貼簿被我弄得井然有序，是我的寶藏，我會一次又一次地翻閱它們。在大腦某處，我仍是個吹毛求疵的小孩，醉心於製作完美的剪貼簿。

整本畫冊是一件完整藝術品

畫完第一本 Moleskine 畫冊之後，我曉得自己想擁有不同功能的各種畫冊。我放一本在辦公室裡。我每天都會上網看新聞，畫下一些新聞事件。我在練習畫諷刺漫畫，同時鍛鍊寫作技巧，琢磨我的古怪看法。這本畫冊呈現它自己的個性。我覺得如果把它放在書店裡，一定會

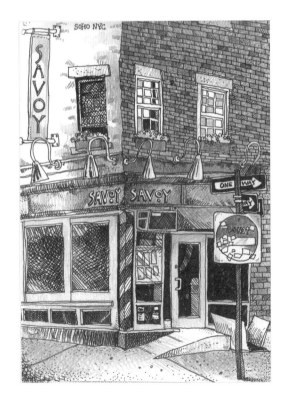

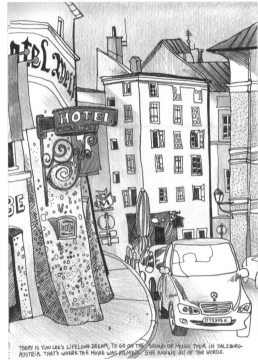

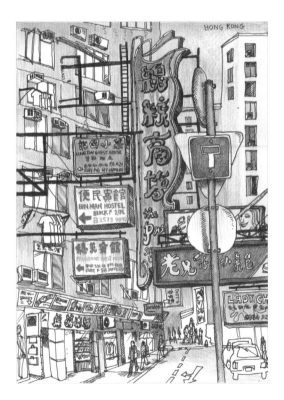

有人想要買它。它不僅是隨性塗鴉的畫冊而已，本身就是一小本藝術傑作。

我在威尼斯買了一本美麗的裝訂畫冊，開始在裡面畫滿親友肖像，它也同樣成了藝術傑作。我有旅遊專用畫冊、水彩專用畫冊，甚至還有專畫友人農場的畫冊。我謹記每一本畫冊的主題，讓每一頁盡善盡美。我從不會在下筆後說：「我不喜歡它的發展方式，乾脆翻到下一頁重畫好了。」一旦我開始畫，就會把它畫完，盡量畫好。我將整本畫冊視為一件完整的藝術作品，而不是一頁頁獨立的圖畫。每一頁本身不怎麼獨特，它們是整件藝術作品的一小部份。

作家寫小說時，絕不會先全力寫好幾章，然後再以實驗性質寫個幾章。如果他們犯了錯，或者為了讓寫作進行下去而塞了幾頁無意義的內容，他們絕不會在完稿時還留下這些部份。我也用相同方式對待我的畫冊，就像是在一本已裝訂好的書上寫小說，從頭到尾完全沒有出錯的空間。這點有助於我提高勝算。我向自己施壓，督促自己隨時做到最好，永遠全力以赴，每一頁都很重要。當然還是有畫壞、犯錯和出漏子的空間，這些狀況經常發生。我的規則幫助我戰勝自己，不斷求進步。在乎每一頁。

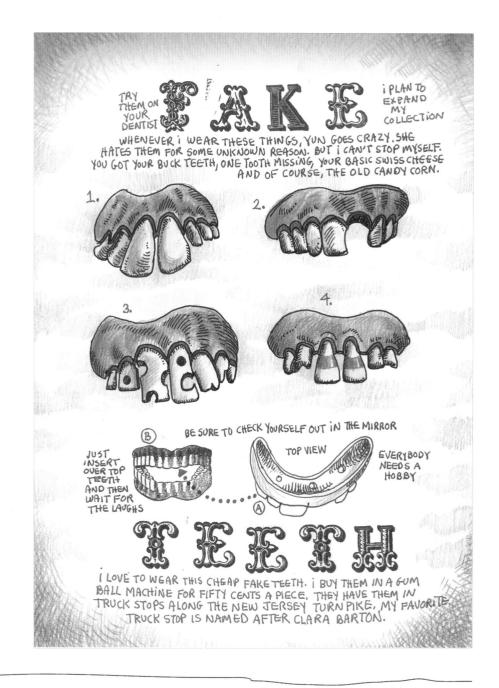

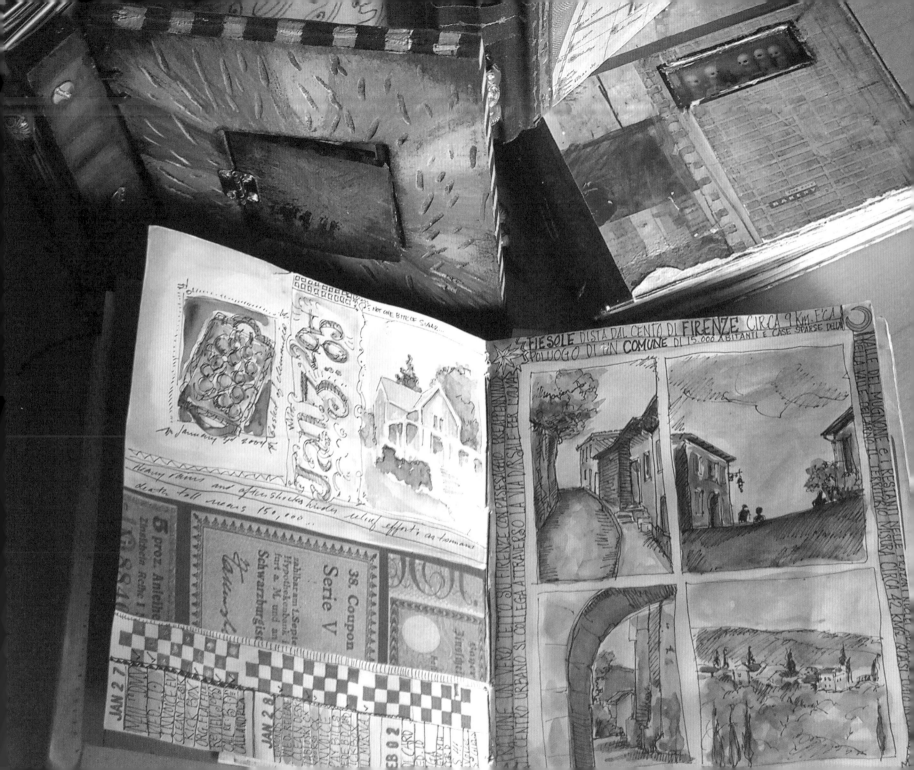

傳給孩子的生命記錄

亞曼達‧卡維納
Amanda Kavanagh

亞曼達成長於紐約州的道布斯弗瑞（Dobbs Ferry），在雪城大學主修插畫，現居紐約布魯克林，經營方舟設計公司（ARK Design）。

▶ 作品網站 www.amandakavanagh.com

我的手繪日記資歷算淺，四年前才開始認真畫。讓我持續至今的原因有二，第一，當時我讀了丹尼‧葛瑞格利的書《把握每一天》，受到極大啟發，於是開始用日記記錄自己的生活。

第二，我母親辭世。她的信件辭藻優美。她在婚前與婚後一直住在歐洲各地。母親走後，我繼承了她十幾箱的信件，挑起整理的重責大任，將信件分類歸檔。我發現，我所繼承的是令人難以置信的生命記錄，她那些我從不知道的事、旅遊和參與歷史事件的經歷。我突然領悟到，我從來沒寫什麼信，也不曾記日記。我記過的事情，連一份文件夾都塞不滿。受到啟發，我開始寫日記，記錄每日生活，日後可以傳給我的女兒。既然我不是作家，很自然地採用手繪日記方式。

我一直都在畫圖，家裡鼓勵我們多多創作。我父親是藝術家，也擔任藝術總監的工作，他下班回到家，經常把一大堆神奇的色筆和腳本用紙倒在客廳地板。跳入這一大堆畫圖用具，感覺實在很棒。畫圖是我兒時和成年後最快樂的事情之一。直到今天，我依舊喜歡逛美術用品店。我想，用別的方式很難表達真實的自己。

把所有素描畫在畫冊裡，對於我畫圖的進展和習慣都很重要。我發現，自從我買了第一本精裝畫冊來素描後，我的創作量大增。看到畫頁慢慢被填滿，讓我有動力繼續畫下去。以前旅行度假，我也會隨身帶畫圖用具，可是，一直到我手繪日記後，才開始認真創作個人藝術。經常畫圖也能幫助我更敏銳地觀察周遭世界，嘗試新技巧和新的畫圖工具。

我很佩服那些每天都能抽空記日記的人。我沒那麼有紀律，不一定什麼時候畫。有畫圖心情時就會下筆。有時候，生活一片混亂（自從寶貝女兒今夏出生後，混亂程度加遽），我不時被迫停筆。不過，我在網路上認識許多同樣在手繪日記的朋友，他們會持續給我壓力。

畫冊是萬用手札

我盡量讓書冊一本萬用——塗鴉、購物單、工作筆記、行事曆、繪畫成品。這也讓我的書冊更加有趣，更像日記。

我盡量不過分雕琢，但偶爾體內的設計細胞仍不免作祟。我認為每一種畫法都該試試看，這也是我書冊的主旨：實驗。

我唯一的規則是：如果我不喜歡某一頁，我會繼續把它完成到我喜歡為止——即使用顏料或拼貼全部蓋滿，重新再來，亦在所不惜。我最喜歡的作品常是雕飾過度、雜亂無章的那幾頁。

我的日記涵蓋我的工作與私人生活。我常用日記來速寫設計構想，記客戶筆記。至於背面的處理，我想我多年擔任平面設計師的經驗，影響了我處理日記版面的方式。我相當注意顏色、構圖、文字等設計元素。這項專業訓練有時是優勢，有時則阻礙我的自發性。

我在旅行時會比較認真記日記。新地方讓我靈感如泉湧，不畫也難。它還幫助我去看清、瞭解我所造訪的地方，我會更加留意周遭：人物、氣味、聲音。它豐富了整段旅遊經歷。

我喜歡能夠回顧旅行和事件的細節，像是某年夏天嚇到我愛犬的花栗鼠，還有我小姪女告訴我的荒謬故事。這些事情，若沒有記下

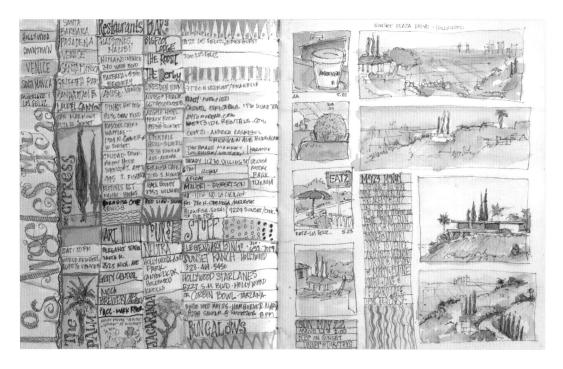

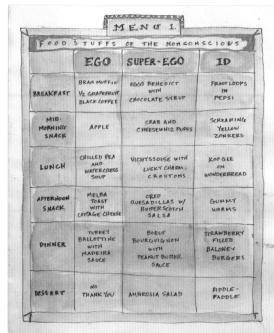

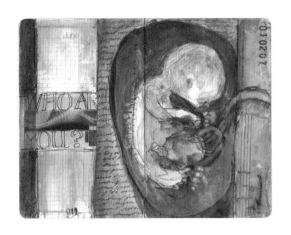

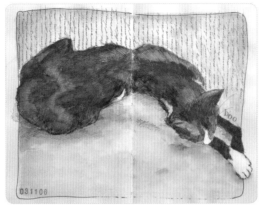

來，我一定全都忘光了，真的很後悔沒有早一點開始畫畫冊。我也樂見我在處理藝術時的改變。我的日記是一個毫無壓力的遊樂場。

我的親友非常支持我花時間和精力來畫畫冊。不過，有時和朋友旅行，必須多跟他們互動，這時候我就會把畫冊收起來。最好是單獨一人去畫圖，比較沒有壓力。

一開始，我不大願意與人分享我的日記內容，有點隱私遭受侵犯的感覺，讓我不自在。然而，我又喜歡讓人看我的作品，吸取他們的意見。我不會在日記裡記錄非常私人的事（就算有，你也看不懂），因為我知道最後一定有人會看到。我喜歡看別人的畫冊，看別人怎麼畫素描：他們運用工具的方式，如何看待事物，他們畫的線條，混合色彩的方式。看別人畫圖讓我獲益良多，也激發我在日記裡嘗試不同的畫法。

塗鴉工具

我隨時都在包包裡放一本日記、幾隻筆、鉛筆、水彩筆和一小盒水彩。

我一直換用不同畫冊。我喜歡自己裝訂，曾經有很長一段時間，我用不同的紙張自己裝訂畫冊。最近比較沒空，就買現成的，其中以 Moleskine 為主。我上網訂購，如果有時間，也會去珍珠美術社（Pearl Paint）購買。

我收集美術用品成癮。我想我擁有每一種牌子的水彩、鋼筆和鉛筆。短程旅行時，我主要用溫莎紐頓牌小美術盒。若是到特別的地方旅遊，我就會帶比較大的調色板。我通常使用虹牌（Niji）水彩筆，不用普通的水彩筆。我非常喜歡我的洛特林美術筆，至於較細緻的線條，則用 Rapidograph 的筆。

我把所有的手繪日記都排放在書架上。它們是我的寶貝，要是家裡失火，我逃命時一定會抱著它們（還有我的家人與寵物）。

有趣好玩即可

很多人告訴我，他們也想手繪日記，但不會畫圖。我不認為手繪日記和畫圖技巧有關。我告訴他們，日記是記錄生活。只要開始記日記，把它們放在隨手可得的地方，養成隨身攜帶的習慣，就可以了。至於畫什麼東西，或者畫得好不好，都不要想太多。

若想找到靈感，不妨看看坎蒂・傑尼根（Candy Jernigan）的作品，或者《畫出人生：日記藝術》（*Drawing From Life: The Journal as Art*）這本書。手繪日記沒有規則。除了你自己，沒有人非得看不可。只要自己覺得好玩有趣就可以了。你將驚喜地發現，你用不同的方式來看世界，而且你的日記最後也呈現屬於自己的生命氣息。

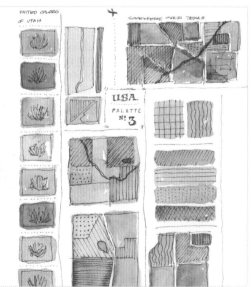

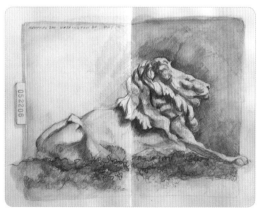

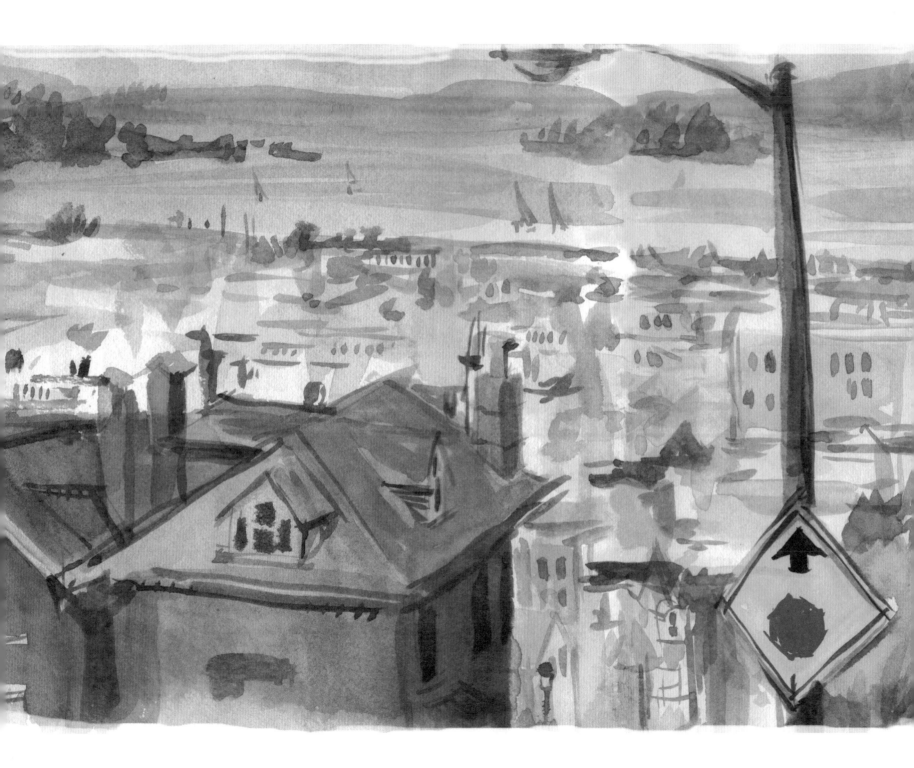

用畫冊學習信任直覺

唐・基爾派翠克
Don Kilpatrick

唐出生於猶他州的邦地弗市（Bountiful）。他先後在猶他州立大學插畫學院（Illustration Academy）、雪城大學攻讀藝術與插畫。身兼插畫家及教育家，目前在密西根州底特律市的創意研究學院（College for Creative Studies）教插畫。他剛畫完了第一本書《你不能裸體上學》（*You Can't Go to School Naked*）。

▶ 作品網站 www.drawger.com/donkilpatrick

我的畫冊是我恣意探索的地方，毫無壓力，不用擔心別人期許我成為什麼樣的藝術家。我不斷的畫，學習更加信任直覺。我發現，如果我不努力畫畫冊，別的工作都做不好。畫冊讓我的內心得以處於不過度控制藝術過程的狀態。

我發現，只要有一陣子沒有畫畫冊，在這段期間，我的工作會變得日復一日地重覆，題材也提不起我的興趣。

我在餐廳用餐巾紙塗鴉時，有時候會靈光乍現。我會把這些圖帶回家，貼在畫冊裡。我就是用這種方式來整理思緒，所有構想都記錄在畫冊裡。當我出外旅行，會帶著最近的兩、三本畫冊，因為我需要常常翻閱參考。

我盡量隨身攜帶畫冊。過去住在舊金山灣區時，每回搭火車都會帶著畫冊。在我眼中，身邊的乘客就像是暫時擺好姿勢的模特兒。有時我有五分鐘時間來畫我的「模特兒」，有時有三十分鐘。我喜歡那種不知道要畫哪一位「模特兒」的感覺；火車上各式各樣的人都有，非常多樣化。

在我成為藝術家的過程中，我的畫冊對我的插畫工作影響越來越深遠，兩者緊密相連。我畫冊裡的作品，多半會發展成我為客戶設計的成品。為客戶的插畫案完稿，或進行個人創作時，我會用畫冊來做色彩研究，也用來測試新構想和作品方向。

我把各種圖畫都畫在畫冊裡，盡量不特別區分人體素描專用、概念繪圖專用之類的。如果分太多本畫冊，會扼殺我的思路，現在，我不在乎是否畫得漂漂亮亮，我只在乎箇中概念，或它是不是我所觀察到的。

以前空白頁讓我望而生畏，如今不會了。我發現嶄新的開始教人興奮，比較不令人害怕。我買昂貴的素描本來幫助我克服這道心理障礙；讓我不這麼在意材料有多貴重，或太在乎自己畫得好不好。

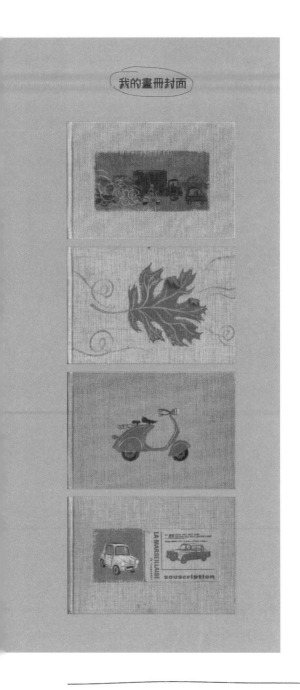

我的畫冊封面

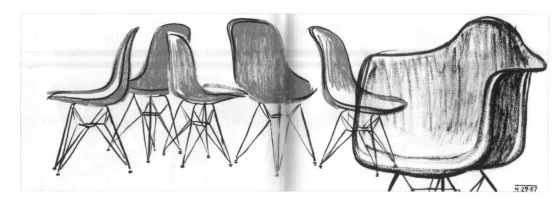

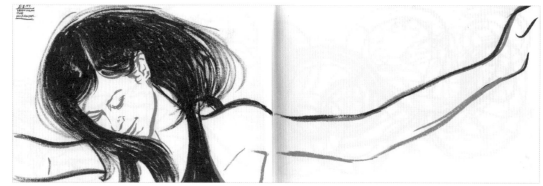

塗鴉工具

我自己裝訂了幾本畫冊，其他都是在曼哈頓的紐約中央美術用品店買現成的。我對畫冊紙張很挑剔，自己裝訂的畫冊，用的是 80 磅的史特拉斯摩（Strathmore）畫圖紙，買來的現成畫冊，則是用阿契斯（Arches）浮水印畫紙，它的用途廣泛，任何媒材都適合。

我一直使用油性墨水自來水毛筆，工作時還會用自來水鋼筆。從多用途性來看，我覺得努德勒牌（Noodler's）的墨水最棒。努德勒墨水可用在自來水毛筆，也可用在自來水鋼筆，都不會阻塞。定點寫生時，我還會用溫莎紐頓牌的盒裝水彩。

我告訴自己不要「活在你的畫冊裡」，而忘了創作畫頁以外的藝術。不要一心只想畫出珍貴傑作。盡力觀察你所畫的對象、並傳達你的構想。從畫圖中我們能學到的太多了。畫畫為我們與世界搭起橋樑。

Don Kilpatrick III

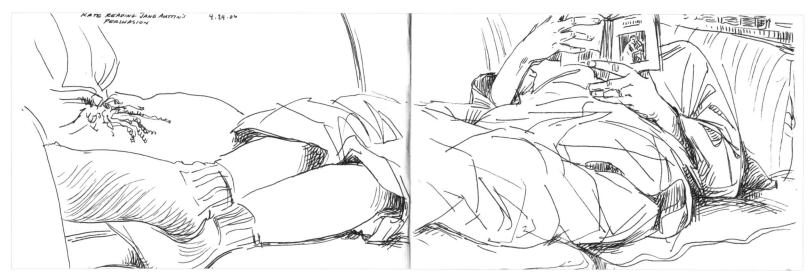

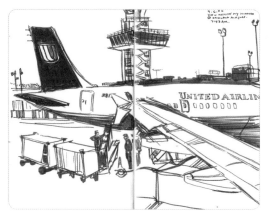

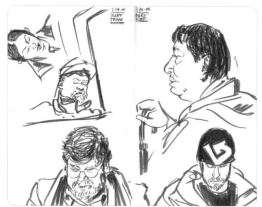

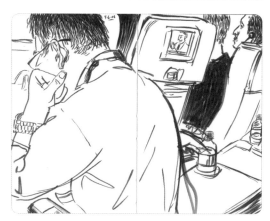

沒有每天畫就沒有力量

詹姆斯・寇恰卡
James Kochalka

詹姆斯在佛蒙特州的春田市（Springfield）長大，於馬里蘭藝術學院（Maryland Institute College of Art）獲得藝術碩士，現居佛蒙特州的柏林頓市（Burlington）。他出版過多本連環漫畫書，兩冊書名為《美國小鬼》（American Elf）的手繪日記，以及最新的童書著作《古怪葛雷》（Squirrelly Gray）。他的樂團「詹姆斯・寇恰卡巨星」（James Kochalka Superstar）已發行了多張專輯。

▶ 作品網站 www.americanelf.com

自 1998 年 10 月以來，我就開始用連環漫畫的形式天天寫日記。我想探索每日生活節奏，想要更瞭解活著的真正意義。

我的畫冊一向以出版為前提。它們注定會成為我的「偉大創作」，向世界證明我的高度野心，以及在漫畫界的重要性。

結果，它們最大的功用在於讓我保持頭腦清楚！人們的生活需要某種架構。外出工作讓多數人獲得他們需要的架構。對我來說，我所能做的，就是每天畫連環漫畫日記。

我每天都在日記上作畫。如果沒有每天畫，它將失去這股力量。我任何時候都能畫，但多半在晚上畫。其實早一點畫比較好，因為疲累的時候，較難記起白天發生的事情。不過，偶爾在深夜酒醉之下畫出沒有條理的作品，多半都很特別。

我畫漫畫日記的第二年遇到瓶頸。我覺得它占去太多創作其他著作的時間，況且我也找不到出版社願意出版，所以就放棄了。

然而，我其他的書也沒什麼進展，我的創作反而更少了。有好幾個月，我沒認真畫什麼，只是玩電動。此時才領悟到，每天畫日記其實讓我的創作量更多，能賜予我繼續畫的動力。

我通常憑記憶而畫，很少實物寫生。我逛大街時會把日記放在家裡，除了旅行之外，我不需要隨身帶著它們。我每天都把新的連環漫畫貼上網站。如果是外出旅行時，就會回到家再去更新。我考慮買台筆記型電腦和手提式掃描機，以便隨時隨地更新網站。

想到別人翻閱我的畫冊，就有點難為情。不過，我還能夠習慣。我的朋友和家人每天都上網看我的漫畫。這是我與世界及周遭人們聯繫的主要方式之一。

我的畫冊主要展現我的內心世界，而不是我去過的地方，旅行對我的日記內容影響甚微，可是，隨身帶著日記絕對影響了我的旅行。我不再擁有所謂的假期；我一直都在畫圖。

塗鴉工具

我喜歡溫莎紐頓的黑墨水，瓶身有蜘蛛圖案的那種，不是龍的圖案。蜘蛛圖案的有加蟲膠。我以前使用 0 號畫筆，現在換成 1 號。我喜歡的那個牌子——何邊（Holbein）公司生產的麥斯特羅黃金 HG（Maestro Gold HG），已經停產了，真是可惜。我試過其他許多種畫筆，仍找不到喜歡的。這實在是個大問題。

我貼上網的漫畫為彩色版，但在畫冊裡是用黑墨水畫。貼上網和印刷用的漫畫，我都以 Photoshop 軟體上色。如今，上色成為整個過程中非常重要的部份，全都在畫冊以外完成。

我必須在冊子上記日記，而不是用散頁的紙張，這對我非常重要，雖然我不明白為什麼。常有人想買下他們喜歡的單一漫畫，但我拒絕把畫頁撕下來。基於相同理由，我已數次拒絕展覽邀請。

我用的是卡卻特（Cachet）經典黑色封面畫冊，11 吋 ×8 吋，風景畫專用。其實我覺得它不夠好，紙質並非上品。可是，這是附近美術用品店所能買到最適合的了，而且大小和形狀都符合我的需求。

我只畫在右頁，掃描比較方便。近書脊的

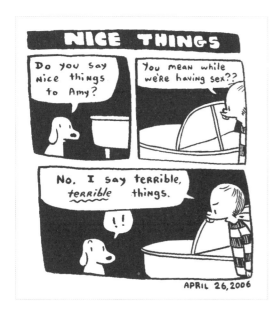

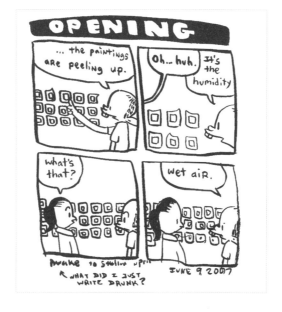

我的工作區

弧度增加掃描的困難度，所以我畫圖時會離它遠遠的。

我不喜歡畫冊裡有空白頁，但今年空白頁不知不覺大增，我也放棄不少畫了一半的半成品，以完全不同的構想重新開始。如果你翻閱我今年畫的畫冊，就會發現幾幅未完成、永遠不見天日的連環漫畫。

我已經畫完了二十九本半的畫冊，它們滿滿地排在書架上，再也沒有空間了，我想，我得準備另一個書架來放才行。

我不敢相信我在這上面下了那麼多功夫，也不知道後半輩子是否能繼續畫下去。可是，我怎麼能停筆呢？打從我把漫畫貼上網，就已經有付費訂戶，看在錢的份上，我也會好好畫下去。這些日記賺不了多少錢，可是，積沙成塔，目前，我還沒有不畫的本錢。雖然訂閱收入微薄，我仍然需要這筆錢。

就去做吧

如果你不確定是否也該手繪日記，讓我告訴你：「就去做吧！」有很多人受到我的啟發，也開始畫漫畫日記，而且多半認為是很美好的經驗，單我知道的就有幾十人，我相信我不知道的還有更多。

JAMES KOCHALKA

PAPER TOWEL

THE SKY HUNG LOW LIKE A WET PAPER TOWEL ABOUT TO SPLIT OPEN FROM THE WEIGHT.

AND... THEN IT DOES:

JUNE 19, 2006

DRAWING THE FIRST PANEL OF TODAY'S STRIP I SUDDENLY BECAME HYPER-AWARE OF THE ACT OF DRAWING.

JUNE 14, 2007

COLD SORES

"Hello!"

"I'm my SORE!"

MAY 16, 2007

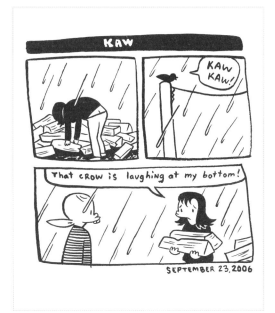

act
MA0010X

手繪人生 1
An Illustrated Life: Drawing Inspiration from the Private Sketchbooks of Artists,
Illustrators and Designers

作　　　者	丹尼・葛瑞格利（Danny Gregory）
譯　　　者	劉復苓
封面設計	羅心梅
總 編 輯	郭寶秀
特約編輯	吳佩芬
行銷企畫	力宏勳、楊毓馨
發 行 人	涂玉雲
出　　　版	馬可孛羅文化
	104台北市民生東路二段141號5樓
	電話：886-2-25007696
發　　　行	英屬蓋曼群島商家庭傳媒股份有限公司城邦分公司
	104台北市中山區民生東路二段141號2樓
	客服服務專線：(886)2-25007718；25007719
	24小時傳真專線：(886)2-25001990；25001991
	讀者服務信箱：service@readingclub.com.tw
	劃撥帳號：19863813 戶名：書虫股份有限公司
	讀者服務信箱：service@readingclub.com.tw
香港發行所	城邦（香港）出版集團有限公司
	香港灣仔駱克道193號東超商業中心1樓
	電話：（852）25086231 傳真：（852）25789337
	E-mail:hkcite@biznetvigator.com
馬新發行所	城邦（馬新）出版集團
	Cite (M) Sdn.Bhd.(458372U)
	41, Jalan Radin Anum,Bandar Baru Seri Petaling,
	57000 Kuala Lumpur,Malaysia
製版印刷	前進彩藝有限公司
初版一刷	2009年10月
二版一刷	2018年10月
定　　　價	380元

AN ILLUSTRATED LIFE: DRAWING INSPIRATION FROM THE PRIVATE SKETCHBOOKS
OF ARTISTS, ILLUSTRATORS AND DESIGNERS by DANNY GREGORY
Copyright: © 2008 by DANNY GREGORY
This edition arranged with F & W PUBLICATIONS, INC. (FW)
Through Big Apple Tuttle-Mori Agency, Inc., Labuan, Malaysia.
Traditional Chinese edition copyright ©2018 MARCO POLO PRESS , A Division of Cité Publishing Ltd.
All rights reserved.

ISBN：978-957-8759-32-9（平裝）

城邦讀書花園
www.cite.com.tw

版權所有　翻印必究（如有缺頁或破損請寄回更換）

國家圖書館出版品預行編目資料

手繪人生 / 丹尼.葛瑞格利(Danny Gregory)
作；劉復苓譯. -- 二版. -- 臺北市：馬可孛
羅文化出版：家庭傳媒城邦分公司發行,
2018.10
　冊；　公分. -- (Act；MA0010X-MA0011X)
譯自：An illustrated life：drawing
inspiration from the private sketchbooks of
artists, illustrators and designers
ISBN 978-957-8759-32-9(第1冊：平裝).

1. 插畫 2. 筆記 3. 畫家
947.45　　　　　　　　　107015228